SHOES

Engagement Calendar • 2015

Copyright © 2014 Workman Publishing Co., Inc.

All rights reserved. No portion of this calendar may be reproduced—mechanically, electronically, or by any other means, including photocopying—without written permission of the publisher.

Published simultaneously in Canada by Thomas Allen & Son Limited.

Design by Matthew Enderlin Photo research by Aaron Clendening Cover image: Sophia Webster, 2013

Workman calendars are available at special discounts when purchased in bulk for premiums and sales promotions as well as for fund-raising or educational use. Special editions can also be created to specification. For details, contact the Special Sales Director at the address below, or send an email to specialmarkets@workman.com.

Workman Publishing Co., Inc. 225 Varick Street New York, NY 10014-4381

workman.com

WORKMAN is a registered trademark of Workman Publishing Co., Inc.

ISBN 978-0-7611-7919-1

Printed in China

SHOES

Engagement Calendar • 2015

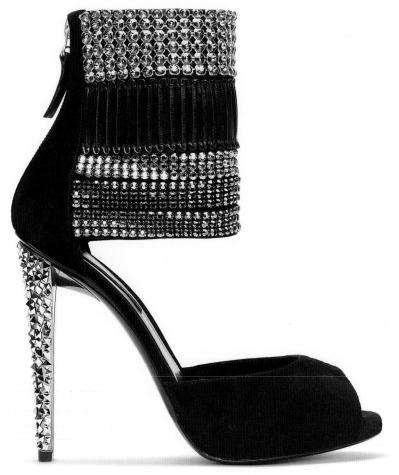

Diego Dolcini, 2010

WORKMAN PUBLISHING • NEW YORK

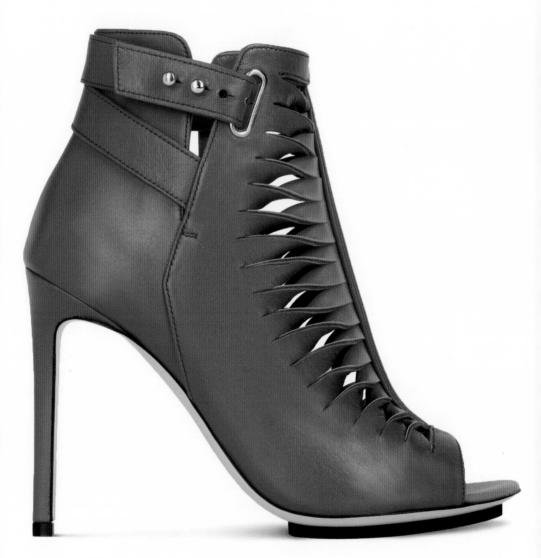

Burak Uyan, 2013

DECEMBER/JANUARY 2015

WEEK 1

0	0
	9

MONDAY

S	M	T	W	T	F	S
	1	2	3	4	5	6
7	8	9	10	11	12	13
14	15	16	17	18	19	20
21	22	23	24	25	26	27
28	29	30	31			

DECEMBER

6)	
<u>e</u>		

TUESDAY

S	M	T	W	T	F	S
				1	2	3
4	5	6	7	8	9	10
11	12	13	14	15	16	17
18	19	20	21	22	23	24
25	26	27	28	29	30	31
	J	A N	U	A R	Y	

31

WEDNESDAY

THURSDAY

New Year's Day

2

FRIDAY

Bank Holiday (Scotland & New Zealand)

3

SATURDAY

4

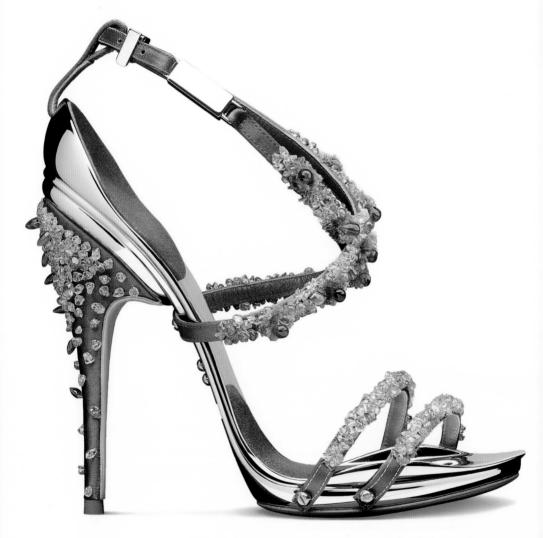

Conspiracy by Gianluca Tamburini, 2012

Full Moon 🔾

5

MONDAY

S	M	T	W	T	F	S
				1	2	3
4	5	6	7	8	9	10
11	12	13	14	15	16	17
18	19	20	21	22	23	24
25	26	27	28	29	30	31

JANUARY

S	M	T	W	T	F	S	
			4				
8	9	10	11	12	13	14	
15	16	17	18	19	20	21	
22	23	24	25	26	27	28	

FEBRUARY

Т	U	Ε	S	D	Α`	Y

WEDNESDAY

THURSDAY

9 FRIDAY

10 SATURDAY

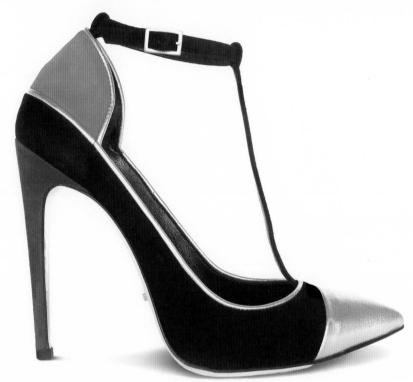

Jerome C. Rousseau, 2013

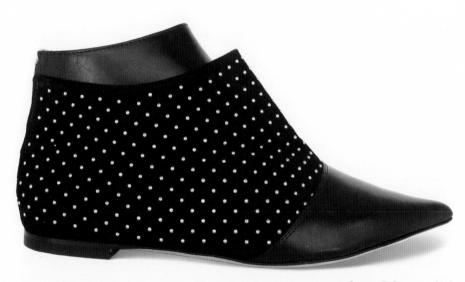

Jerome C. Rousseau, 2013

0
Commend

S M T W T F S 4 5 6 7 8 9 10 11 12 13 14 15 16 17 18 19 20 21 22 23 24 25 26 27 28 29 30 31

JANUARY

Last Quarter 1

TUESDAY

S M T W T F S 1 2 3 4 5 6 7 8 9 10 11 12 13 14 15 16 17 18 19 20 21 22 23 24 25 26 27 28 February

WEDNESDAY

THURSDAY

Martin Luther King Jr.'s Birthday

FRIDAY

SATURDAY

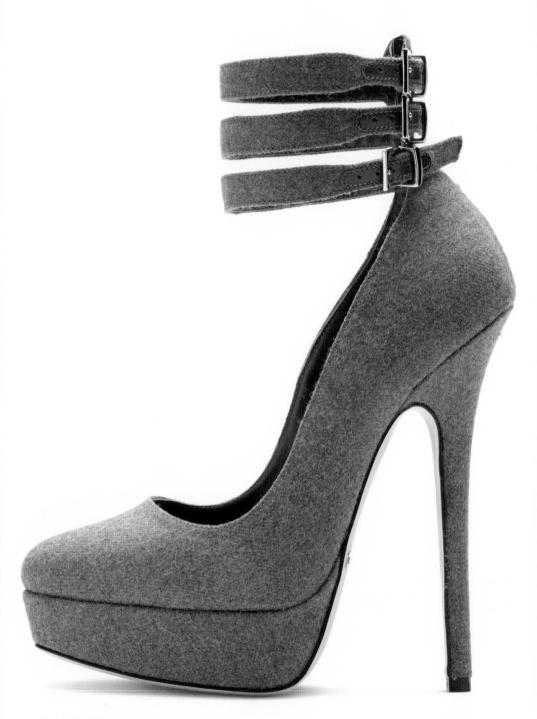

Tania Spinelli, 2013

 1	P
-	B
1	1
	and the same of th

Martin Luther King Day

 S
 M
 T
 W
 T
 F
 S

 1
 2
 3

 4
 5
 6
 7
 8
 9
 10

 11
 12
 13
 14
 15
 16
 17

 18
 19
 20
 21
 22
 23
 24

 25
 26
 27
 28
 29
 30
 31

JANUARY

New Moon ●

20

TUESDAY

S	M	T	W	T	F	S
1	2	3	4	5	6	7
8	9	10	11	12	13	14
15	16	17	18	19	20	21
22	23	24	25	26	27	28

FEBRUARY

21

WEDNESDAY

22

THURSDAY

23

FRIDAY

24

SATURDAY

25

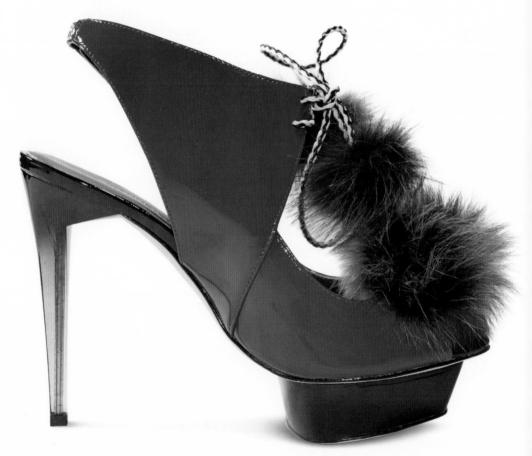

Joanne Stoker, 2013

MONDAY

Australia Day (Australia)

 S
 M
 T
 W
 T
 F
 S

 4
 5
 6
 7
 8
 9
 10

 11
 12
 13
 14
 15
 16
 17

 18
 19
 20
 21
 22
 23
 24

 25
 26
 27
 28
 29
 30
 31

JANUARY

First Quarter O

27

TUESDAY

 S
 M
 T
 W
 T
 F
 S

 1
 2
 3
 4
 5
 6
 7

 8
 9
 10
 11
 12
 13
 14

 15
 16
 17
 18
 19
 20
 21

 22
 23
 24
 25
 26
 27
 28

FEBRUARY

28

WEDNESDAY

29

THURSDAY

30

FRIDAY

31

SATURDAY

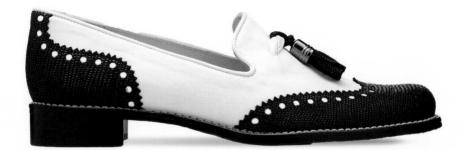

Stuart Weitzman, 2013

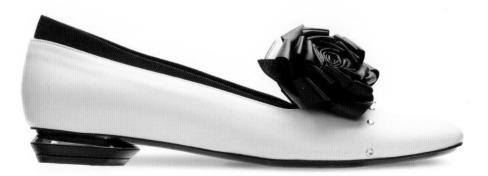

Nicholas Kirkwood, 2013

	ü	m	100	
1	_		7	뒴
Ŋ	9			B
		2	B	p
	à	p	r	
ú	L		-	

3

TUESDAY

 S
 M
 T
 W
 T
 F
 S

 1
 2
 3
 4
 5
 6
 7

 8
 9
 10
 11
 12
 13
 14

 15
 16
 17
 18
 19
 20
 21

 22
 23
 24
 25
 26
 27
 28

 F
 E
 B
 R
 U
 A
 R
 Y

 S
 M
 T
 W
 T
 F
 S

 1
 2
 3
 4
 5
 6
 7

 8
 9
 10
 11
 12
 13
 14

 15
 16
 17
 18
 19
 20
 21

 22
 23
 24
 25
 26
 27
 28

 29
 30
 31

March

4

WEDNESDAY

5 THURSDAY

0

FRIDAY

Waitangi Day (New Zealand)

7

SATURDAY

8

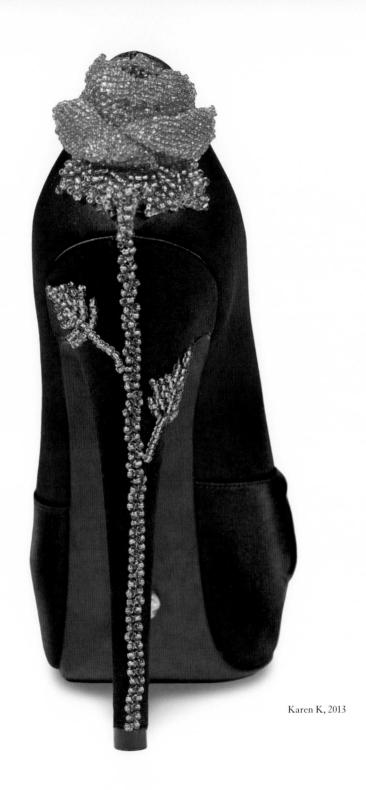

)				
М	0	Ν	D	Α	Υ

 S
 M
 T
 W
 T
 F
 S

 1
 2
 3
 4
 5
 6
 7

 8
 9
 10
 11
 12
 13
 14

 15
 16
 17
 18
 19
 20
 21

 22
 23
 24
 25
 26
 27
 28

10

 S
 M
 T
 W
 T
 F
 S

 1
 2
 3
 4
 5
 6
 7

 8
 9
 10
 11
 12
 13
 14

 15
 16
 17
 18
 19
 20
 21

 22
 23
 24
 25
 26
 27
 28

 29
 30
 31
 31
 31
 31

WEDNESDAY

Last Quarter ①

12

THURSDAY

Lincoln's Birthday

13

FRIDAY

14

SATURDAY

Valentine's Day

15

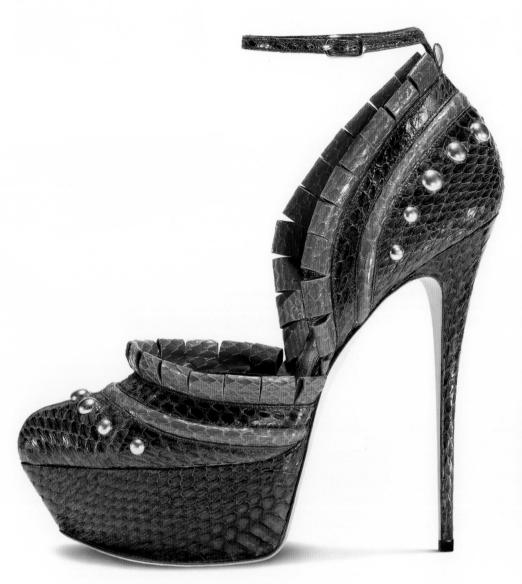

Gaetano Perrone, 2013

16	
MONDA	Y

Presidents Day

S	M	Т	W	Т	F	S
1	2	3	4	5	6	
8	9	10	11	12	13	14
15	16	17	18	19	20	21
22	23	24	25	26	27	28

FEBRUARY

S	M	T	W	T	F	S
1	2	3	4	5	6	7
8	9	10	11	12	13	14
15	16	17	18	19	20	21
22	23	24	25	26	27	28
29	30	31				

March

17

TUESDAY

New Moon ●

18

WEDNESDAY

Ash Wednesday

19

THURSDAY

20

FRIDAY

21

SATURDAY

22

SUNDAY

Washington's Birthday

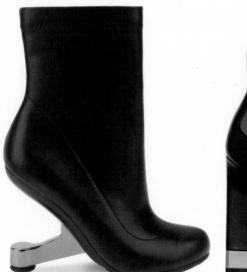

United Nude, 2013

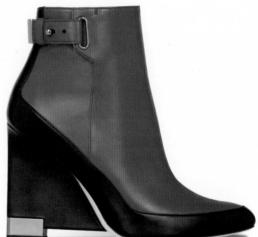

Burak Uyan, 2013

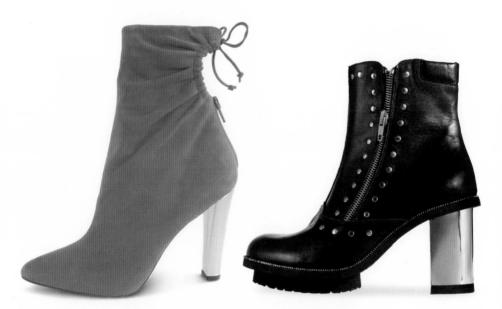

Jerome C. Rousseau, 2008

Jan Jansen, 2011

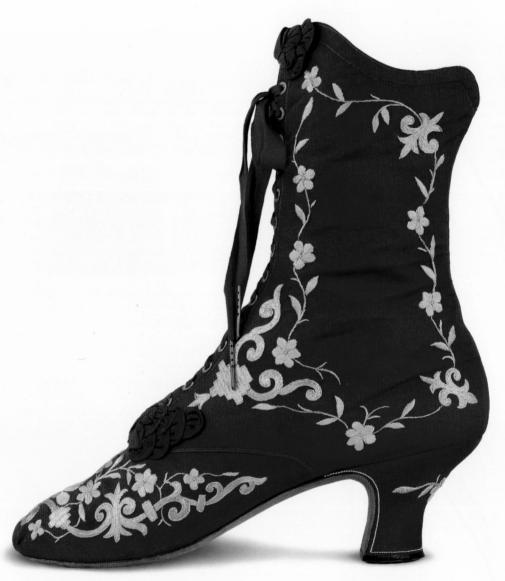

François Pinet, 1878–85

FEBRUARY/MARCH 2015

WEEK 9

0	9
_	3

MONDAY

5	M	T	W	T	F	S
1	2	3	4	5	6	7
8	9	10	11	12	13	14
15	16	17	18	19	20	21
22	23	24	25	26	27	28

S	M	T	W	T	F	S
1	2	3	4	5	6	7
8	9	10	11	12	13	14
15	16	17	18	19	20	21
22	23	24	25	26	27	28
29	30	31				

March

6	1	
/,	4	4
dominant	_8	-

TUESDAY

First Quarter **O**

WEDNESDAY

26

THURSDAY

FRIDAY

28

SATURDAY

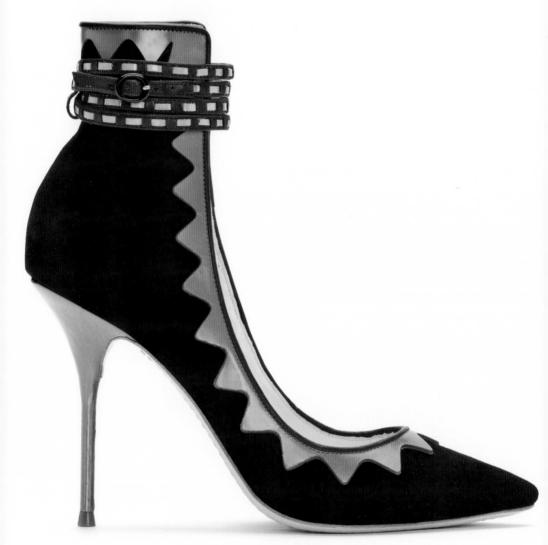

Sophia Webster, 2013

MONDAY

Labour Day (WA Australia)

 S
 M
 T
 W
 T
 F
 S

 1
 2
 3
 4
 5
 6
 7

 8
 9
 10
 11
 12
 13
 14

 15
 16
 17
 18
 19
 20
 21

 22
 23
 24
 25
 26
 27
 28

 29
 30
 31

March

3

TUESDAY

S	M	T	W	T	F	S
			1	2	3	4
5	6	7	8	9	10	11
12	13	14	15	16	17	18
19	20	21	22	23	24	25
26	27	28	29	30		

APRIL

4

WEDNESDAY

Full Moon O

5

THURSDAY

6

FRIDAY

7

SATURDAY

8

SUNDAY

U.S. Daylight Saving Time begins at 2:00 a.m.

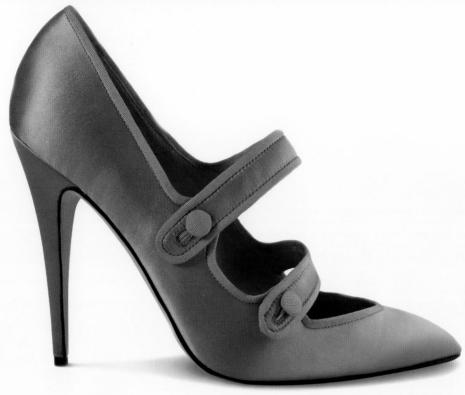

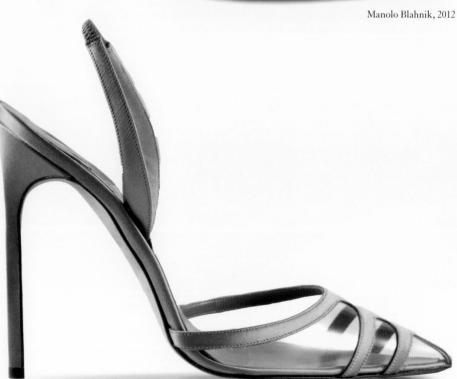

MONDAY

Labour Day (VIC Australia)

 S
 M
 T
 W
 T
 F
 S

 1
 2
 3
 4
 5
 6
 7

 8
 9
 10
 11
 12
 13
 14

 15
 16
 17
 18
 19
 20
 21

 22
 23
 24
 25
 26
 27
 28

 29
 30
 31
 31
 31
 33
 33
 33
 33
 33
 33
 33
 33
 33
 33
 34
 33
 34
 33
 34
 33
 34
 34
 34
 34
 34
 34
 34
 34
 34
 34
 34
 34
 34
 34
 34
 34
 34
 34
 34
 34
 34
 34
 34
 34
 34
 34
 34
 34
 34
 34
 34
 34
 34
 34
 34
 34
 34
 34
 34
 34
 34
 34</

March

10

TUESDAY

 S
 M
 T
 W
 T
 F
 S

 5
 6
 7
 8
 9
 10
 11

 12
 13
 14
 15
 16
 17
 18

 19
 20
 21
 22
 23
 24
 25

 26
 27
 28
 29
 30
 24
 25

APRIL

WEDNESDAY

12

THURSDAY

Last Quarter ①

13

FRIDAY

14

SATURDAY

15

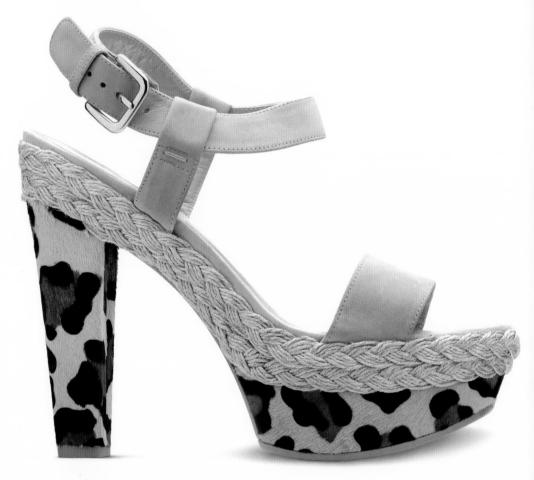

Stuart Weitzman, 2013

15 16 17 18 19 20 21 22 23 24 25 26 27 28 29 30 31 Максн

S M T W T F S 1 2 3 4 5 6 7 8 9 10 11 12 13 14 15 16 17 18 19 20 21 22 23 24 25 26 27 28 29 30 APRIL

S M T W T F S 1 2 3 4 5 6 7 8 9 10 11 12 13 14

St. Patrick's Day

TUESDAY

WEDNESDAY

THURSDAY

New Moon

FRIDAY

SATURDAY

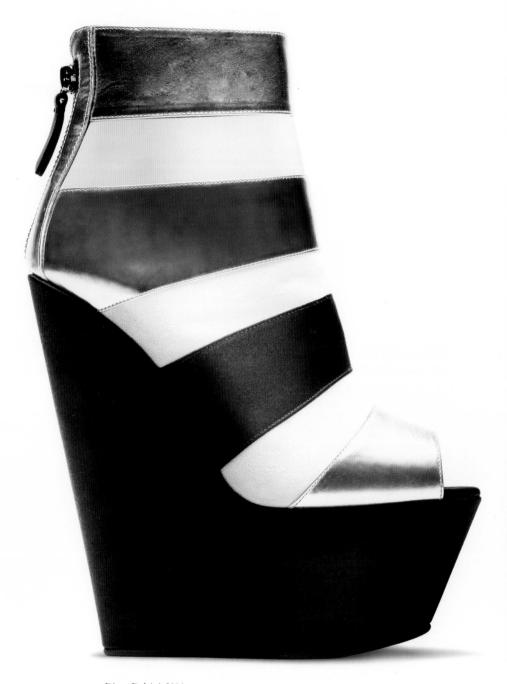

Diego Dolcini, 2014

MONDAY

s	M	T	W	T	F	S
1	2	3	4	5	6	7
8	9	10	11	12	13	14
5	16	17	18	19	20	21
2	23	24	25	26	27	28
9	30	31				

Максн

0	/	1
Z	4	H

TUESDAY

S	M	T	W	T	F	S
			1	2	3	4
5	6	7	8	9	10	11
2	13	14	15	16	17	18
9	20	21	22	23	24	25
26	27	28	29	30		
						_

APRIL

6	Passes of the last
housed	U

WEDNESDAY

26

THURSDAY

First Quarter $\mathbb O$

27

FRIDAY

SATURDAY

29

SUNDAY

Palm Sunday

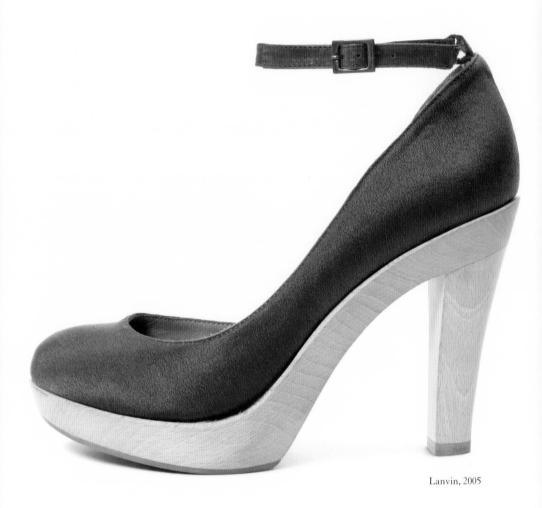

6		
0		

S	M	T	W	T	F	S
1	2	3	4	5	6	7
8	9	10	11	12	13	14
15	16	17	18	19	20	21
22	23	24	25	26	27	28
29	30	31				

March

-	1	
0	10	
dove	<	
	B	- 18
٣	J	

TUESDAY

S	M	T	W	T	F	S	
			1	2	3	4	
5	6	7	8	9	10	11	
12	13	14	15	16	17	3 4 0 11 7 18	
19	20	21	22	23	24	25	
26	27	28	29	30			

APRIL

555
1000
900
100
100
200
688
200

WEDNESDAY

2

THURSDAY

3

FRIDAY

Good Friday / Passover begins at sundown

Full Moon \bigcirc

4

SATURDAY

5

SUNDAY

Easter

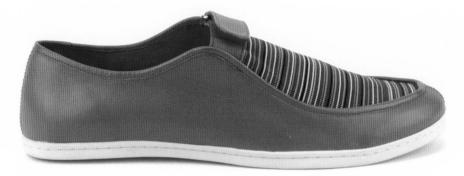

United Nude, 2014

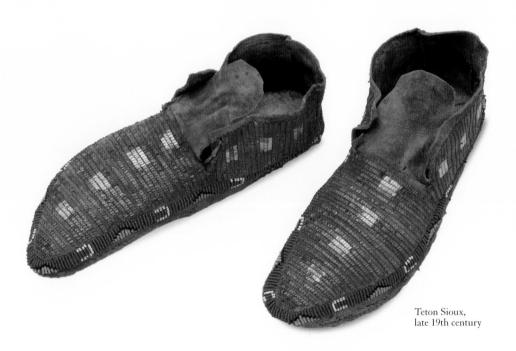

	4	-
A	1	-
8	r	1
Ą		1

TUESDAY

Easter Monday Bank Holiday (Eng., Wales, N. Ire., Austral., N.Z.)

S	M	T	W	T	F	S
			1	2	3	4
5	6	7	8	9	10	11
12	13	14	15	16	17	18
19	20	21	22	23	24	25
26	27	28	29	30		

APRIL

F S	T F	W T	T	M	S
1 2	1				
8 9	7 8	6 7	5	4	3
15 16	14 15	13 14	12	11	10
22 23	21 22	20 21	19	18	17
29 30	28 29	27 28	26	25	1/31
				_	

Мач

Ω

WEDNESDAY

9

THURSDAY

10

FRIDAY

SATURDAY

Last Quarter ①

12

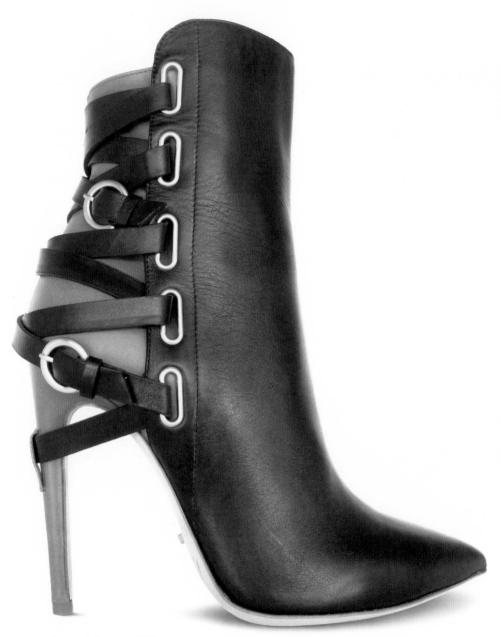

Jerome C. Rousseau, 2013

- 18	0	B
- 8	de	~
- 8		B
	7.	

S	M	T	W	T	F	S
			1	2	3	4
5	6	7	8	9	10	11
12	13	14	15	16	17	18
19	20	21	22	23	24	25
26	27	28	29	30		

APRIL

ALCOHOL:	10			Æ	
			/		
	H	1			ī
		Bus	neces	B-	1
Melpane	.00	inn	***	ш.	-

TUESDAY

S	M	T	W	T	F	S
					1	2
3	4	5	6	7	8	9
10	11	12	13	14	15	1
17	18	19	20	21	22	2
24/31	25	26	27	28	29	30

15

WEDNESDAY

16

THURSDAY

17

FRIDAY

New Moon

18

SATURDAY

19

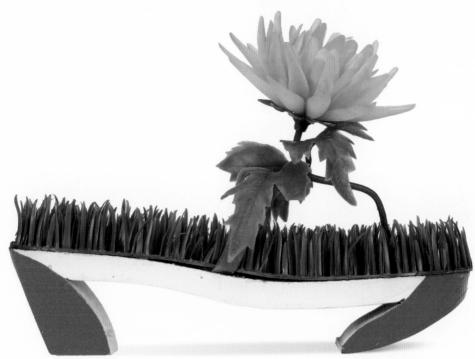

Beth Levine, 1966

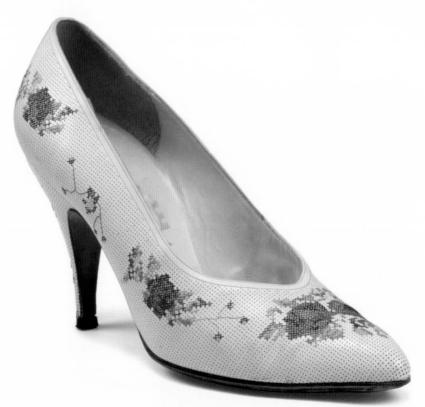

Italy, c. 1960

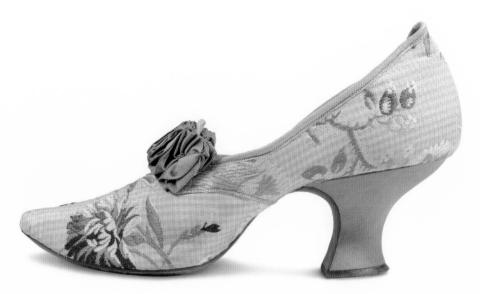

Hellstern & Sons, c. 1920

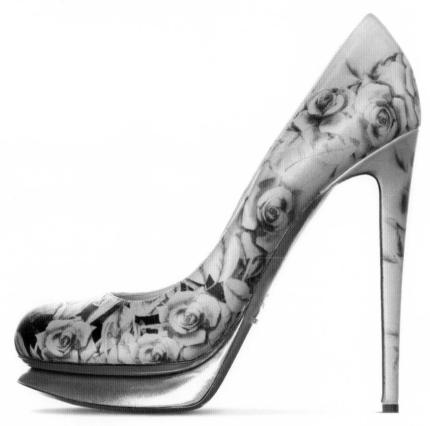

Nicholas Kirkwood, 2011

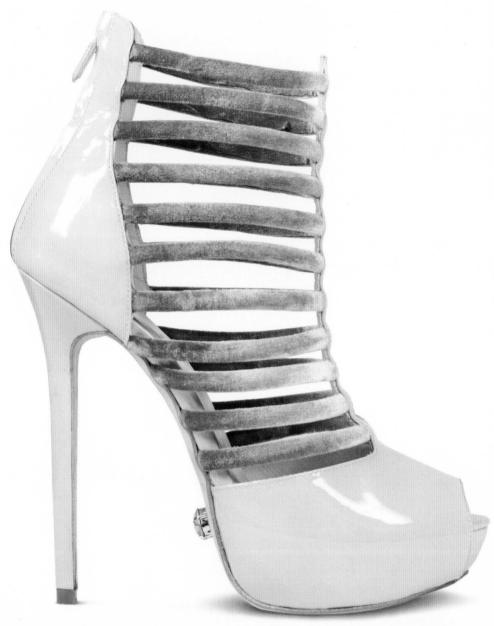

Karen K, 2013

20

MONDAY

S	M	T	W	T	F	S
			1	2	3	4
5	6	7	8	9	10	11
12	13	14	15	16	17	18
19	20	21	22	23	24	25
26	27	28	29	30		

APRIL

21

TUESDAY

S	M	T	W	T	F	S
					1	2
3	4	5	6	7	8	9
10	11	12	13	14	15	16
17	18	19	20	21	22	23
24/31	25	26	27	28	29	30

22

WEDNESDAY

Earth Day

23

THURSDAY

24

FRIDAY

First Quarter $\mathbb O$

25

SATURDAY

Anzac Day (Australia & New Zealand)

26

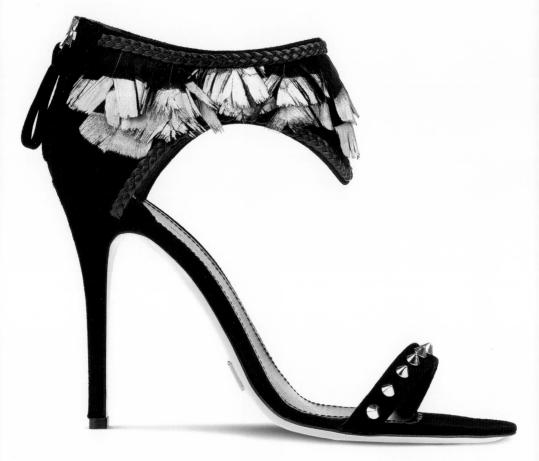

Daniele Michetti, 2013

27

MONDAY

1 2 3 4 5 6 7 8 9 10 11 12 13 14 15 16 17 18 19 20 21 22 23 24 25 26 27 28 29 30

S M T W T F S

APRIL

28

TUESDAY

29

WEDNESDAY

30

THURSDAY

FRIDAY

SATURDAY

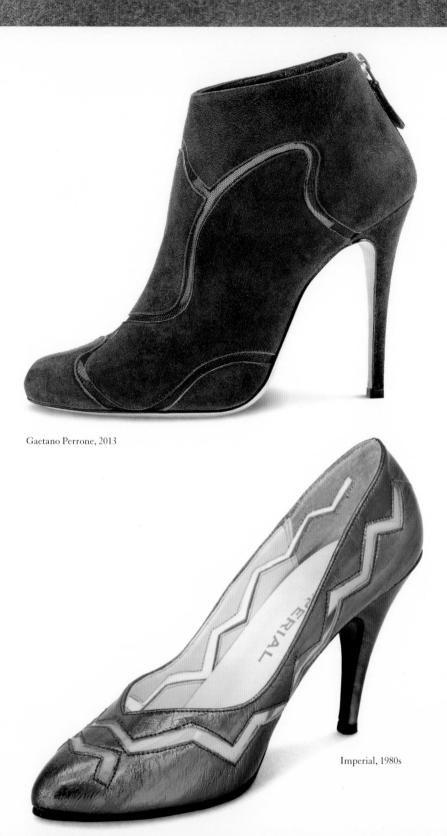

Full Moon O

4

MONDAY

TUESDAY

Bank Holiday (United Kingdom)

| S M T W T F S | 1 2 | 2 3 4 5 6 7 8 9 | 10 11 12 13 14 15 16 | 17 18 19 20 21 22 23 | 23/4; 25 26 27 28 29 30 |

JUNE

	d	part of	-	
1	g			
- 8	ı	_	7	

WEDNESDAY

THURSDAY

FRIDAY

SATURDAY

10

Mother's Day

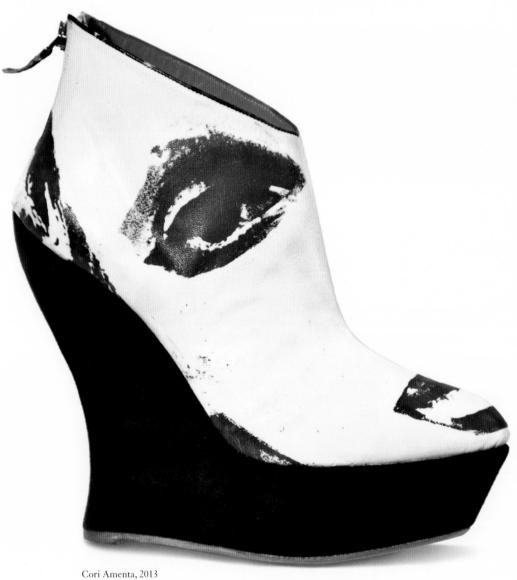

Last Quarter ①

MONDAY

S	M	T	W	T	F	S
					1	2
3	4	5	6	7	8	9
10	11	12	13	14	15	16
17	18	19	20	21	22	23
24/31	25	26	27	28	29	30

Мач

	-	State of the last
	6	A
- 8		J
- 8		

TUESDAY

WEDNESDAY

THURSDAY

FRIDAY

SATURDAY

S	M	T	W	T	F	S
	1	2	3	4	5	6
7	8	9	10	11	12	13
14	15	16	17	18	19	20
21	22	23	24	25	26	27
28	29	30				
		J	UN	E		

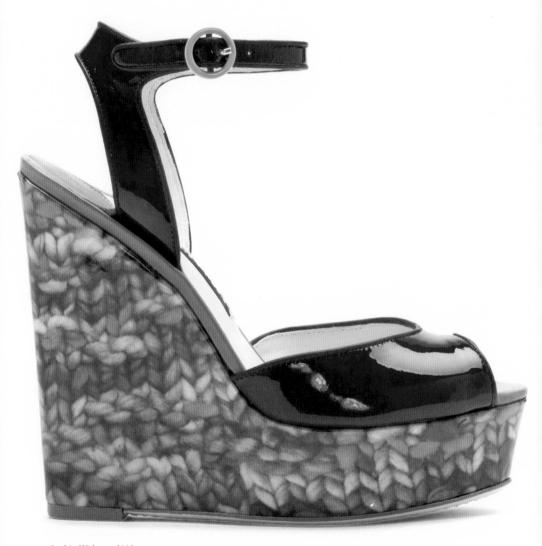

Sophia Webster, 2013

New Moon

18

MONDAY

Victoria Day (Canada)

 S
 M
 T
 W
 T
 F
 S

 1
 2
 3
 4
 5
 6
 7
 8
 9

 10
 11
 12
 13
 14
 15
 16

 17
 18
 19
 20
 21
 22
 23

 2½3
 25
 26
 27
 28
 29
 30

Мач

19

TUESDAY

S M T W T F S

1 2 3 4 5 6
7 8 9 10 11 12 13
14 15 16 17 18 19 20
21 22 23 24 25 26 27
28 29 30

J U N E

20

WEDNESDAY

21

THURSDAY

22

FRIDAY

23

SATURDAY

24

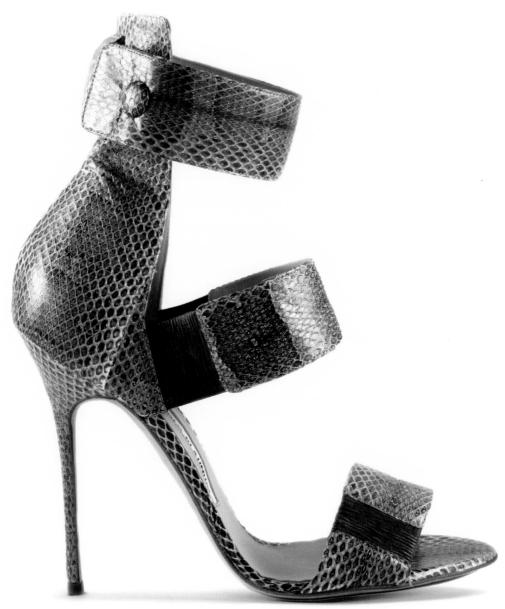

Manolo Blahnik, 2013

First Quarter **O**

25

MONDAY

Memorial Day Observed / Spring Bank Holiday (United Kingdom)

S	M	T	W	T	F	S
					1	2
3	4	5	6	7	8	9
10	11	12	13	14	15	16
17	18	19	20	21	22	23
24/31	25	26	27	28	29	30

Мач

6)	6
	()
descend	

TUESDAY

S	M	T	W	T	F	S
	1	2	3	4	5	6
7	8	9	10	11	12	13
14	15	16	17	18	19	20
21	22	23	24	25	26	27
28	29	30				

JUNE

	-
Samuel .	8

WEDNESDAY

28

THURSDAY

29

FRIDAY

30

SATURDAY

Traditional Memorial Day

31

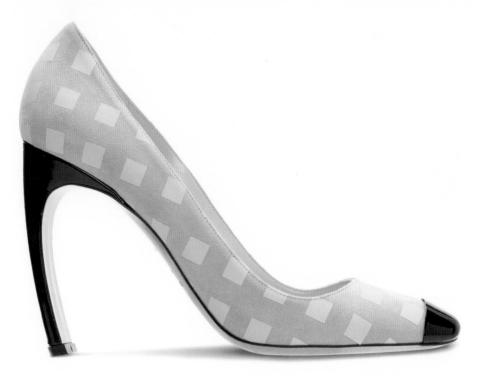

Nicholas Kirkwood, 2013

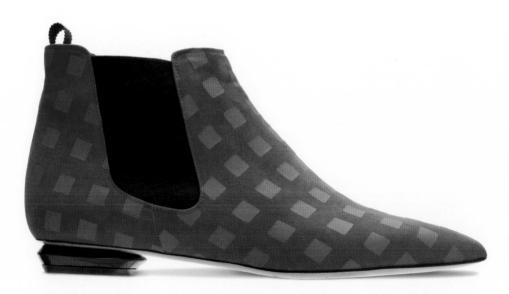

Nicholas Kirkwood, 2013

Queen's Birthday (New Zealand)

 S
 M
 T
 W
 T
 F
 S

 1
 2
 3
 4
 5
 6

 7
 8
 9
 10
 11
 12
 13

 14
 15
 16
 17
 18
 19
 20

 21
 22
 23
 24
 25
 26
 27

 28
 29
 30

JUNE

Full Moon O

2

TUESDAY

 S
 M
 T
 W
 T
 F
 S

 1
 2
 3
 4

 5
 6
 7
 8
 9
 10
 11

 12
 13
 14
 15
 16
 17
 18

 19
 20
 21
 22
 23
 24
 25

 26
 27
 28
 29
 30
 31

3

WEDNESDAY

4

THURSDAY

5

FRIDAY

6

SATURDAY

7

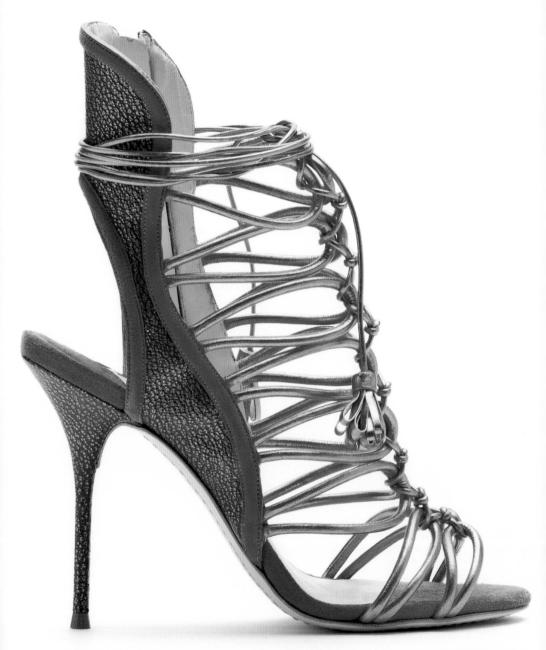

Sophia Webster, 2013

	-
A	B
B	B
2	-
Ø	1
B.	B

Queen's Birthday (Australia exc. WA)

S	M	T	W	T	F	S
	1	2	3	4	5	6
7	8	9	10	11	12	13
14	15	16	17	18	19	20
21	22	23	24	25	26	27
28	29	30				

JUNE

)

9

TUESDAY

1 2 3 5 6 7 8 9 10 1 12 13 14 15 16 17 1 19 20 21 22 23 24 2	S	M	T	W	T	F	S
12 13 14 15 16 17 1 19 20 21 22 23 24 2				1	2	3	4
19 20 21 22 23 24 2	5	6	7	8	9	10	11
	12	13	14	15	16	17	18
25 27 20 20 20 31	19	20	21	22	23	24	25
26 27 28 29 30 31	26	27	28	29	30	31	

10

WEDNESDAY

THURSDAY

12

FRIDAY

13

SATURDAY

14

SUNDAY

Flag Day

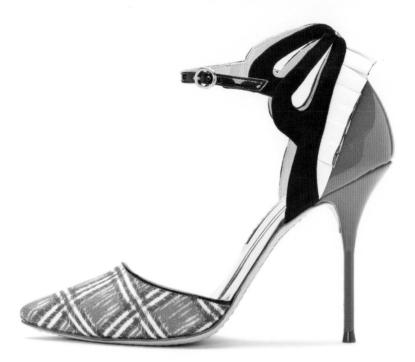

Sophia Webster, 2013

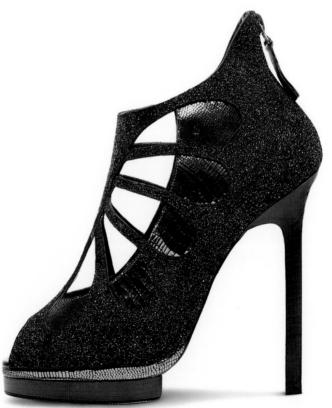

Diego Dolcini, 2010

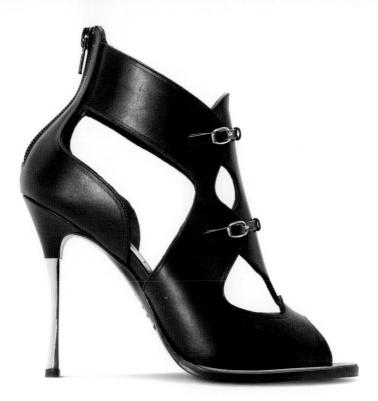

Nicholas Kirkwood, 2013

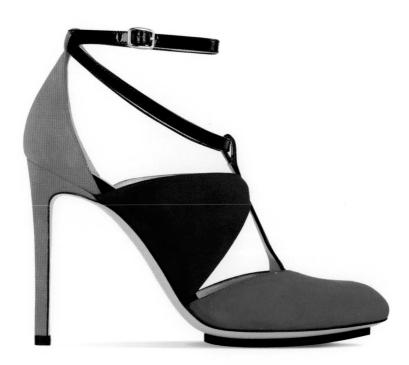

Burak Uyan, 2013

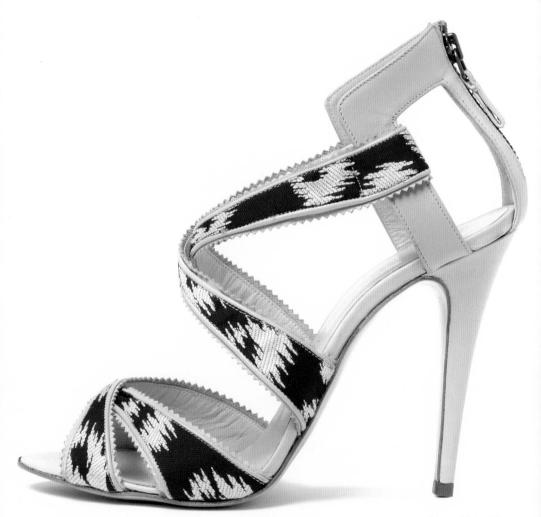

Sophie Gittins, 2011

passes
U.

New Moon ●

16

TUESDAY

S	M	T	W	T	F	S
	1	2	3	4	5	6
7	8	9	10	11	12	13
14	15	16	17	18	19	20
21	22	23	24	25	26	27
28	29	30				

JUNE

S	M	T	W	T	F	S
			1	2	3	4
5	6	7	8	9	10	11
12	13	14	15	16	17	18
19			22		24	25

26 27 28 29 30 31 J U L Y

17

WEDNESDAY

Ramadan begins at sundown

18

THURSDAY

19

FRIDAY

20

SATURDAY

21

SUNDAY

Father's Day

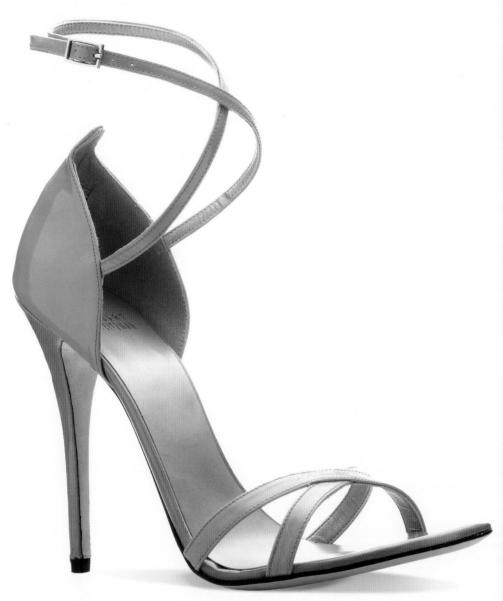

Stuart Weitzman, 2012

6	6
"/	" /
hammed	Lund

S	M	T	W	T	F	S
	1	2	3	4	5	6
7	8	9	10	11	12	13
14	15	16	17	18	19	20
21	22	23	24	25	26	27
28	29	30				

JUNE

S M T W T F S

12 13 14 15 16 17 18 19 20 21 22 23 24 25 26 27 28 29 30 31

6	9
	3
damad	U

TUESDAY

First Quarter O

24

WEDNESDAY

St. Jean Baptiste Day (Canada)

25

THURSDAY

26

FRIDAY

27

SATURDAY

28

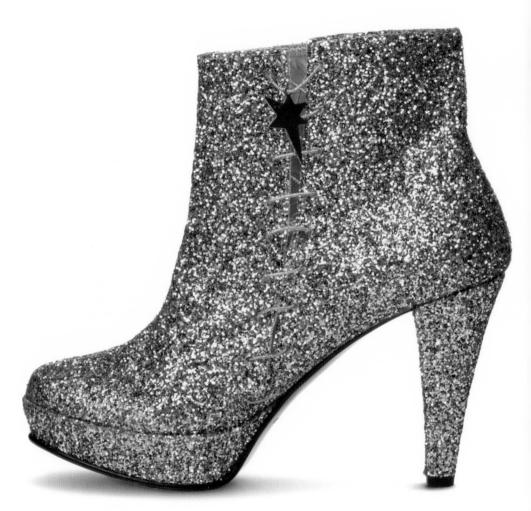

Dora Abodi, 2013

JUNE/JULY 2015

WEEK 27

29

MONDAY

S	M	T	W	T	F	S
	1	2	3	4	5	6
7	8	9	10	11	12	13
14	15	16	17	18	19	20
21	22	23	24	25	26	27
28	29	30				

JUNE

6	70	1	
-	Z	4	B
8	"	A	1

TUESDAY

S	M	T	W	T	F	S
			1	2	3	4
5	6	7	8	9	10	11
12	13	14	15	16	17	18
19	20	21	22	23	24	25
26	27	28	29	30	31	
		I	U I	v		

WEDNESDAY

Canada Day (Canada)

Full Moon \bigcirc

2

THURSDAY

3

FRIDAY

4

SATURDAY

Independence Day

5

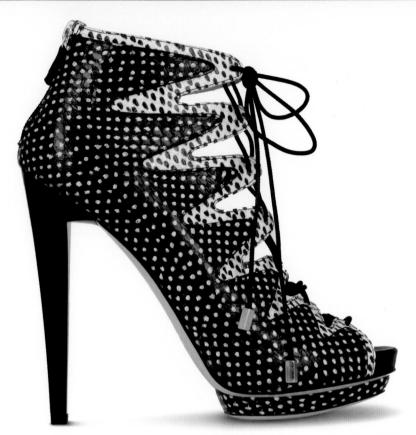

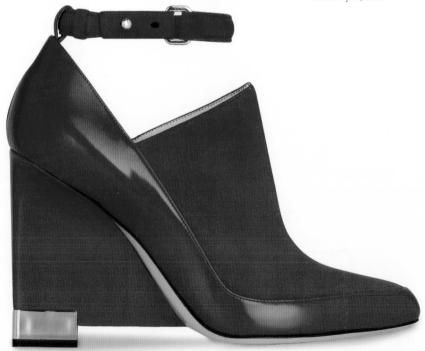

Burak Uyan, 2013

1		
	,	
MO	ND	Δ \

 S
 M
 T
 W
 T
 F
 S

 1
 2
 3
 4

 5
 6
 7
 8
 9
 10
 11

 12
 13
 14
 15
 16
 17
 18

 19
 20
 21
 22
 23
 24
 25

 26
 27
 28
 29
 30
 31

JULY

	_				
i	pas	1919	100	100	y
			j	/	
		Ì	/		
			Į.		

TUESDAY

Last Quarter ①

8

WEDNESDAY

9

THURSDAY

10

FRIDAY

SATURDAY

12

SUNDAY

S	M	T	W	T	F	S
						1
2	3	4	5	6	7	8
9	10	11	12	13	14	15
16	17	18	19	20	21	22
23/30	24/31	25	26	27	28	29

August

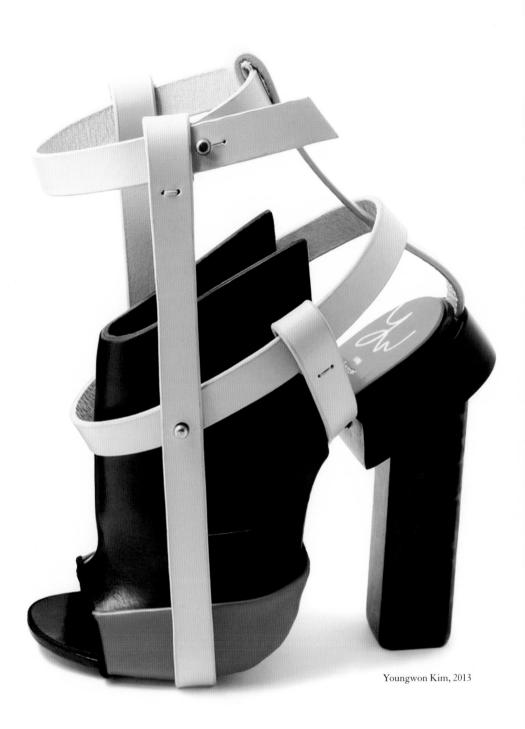

	6		
	. e		
мС	NI	Σ ΔΥ	

TUESDAY

 S
 M
 T
 W
 T
 F
 S

 1
 2
 3
 4

 5
 6
 7
 8
 9
 10
 11

 12
 13
 14
 15
 16
 17
 18

 19
 20
 21
 22
 23
 24
 25

 26
 27
 28
 29
 30
 31

 s
 M
 T
 W
 T
 F
 S

 2
 3
 4
 5
 6
 7
 8

 9
 10
 11
 12
 13
 14
 15

 16
 17
 18
 19
 20
 21
 22

²³/₃₀ ²⁴/₃₁ 25 26 27 28 29 A u g u s t

15

WEDNESDAY

New Moon

16

THURSDAY

17

FRIDAY

18

SATURDAY

19

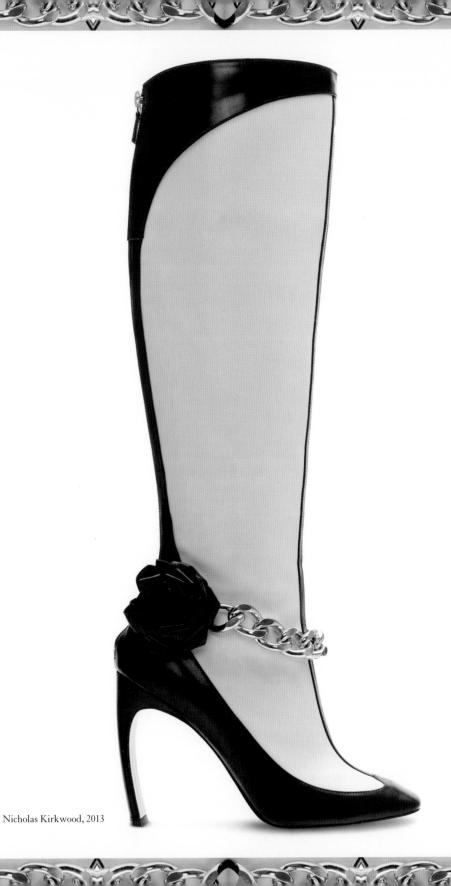

JULY 2015

WEEK 30

20

MONDAY

S	M	T	W	T	F	S
			1	2	3	4
5	6	7	8	9	10	11
12	13	14	15	16	17	18
19	20	21	22	23	24	25
26	27	28	29	30	31	

21

TUESDAY

22 WEDNESDAY

23

THURSDAY

First Quarter \mathbb{Q}

FRIDAY

Z5 SATURDAY

SUNDAY

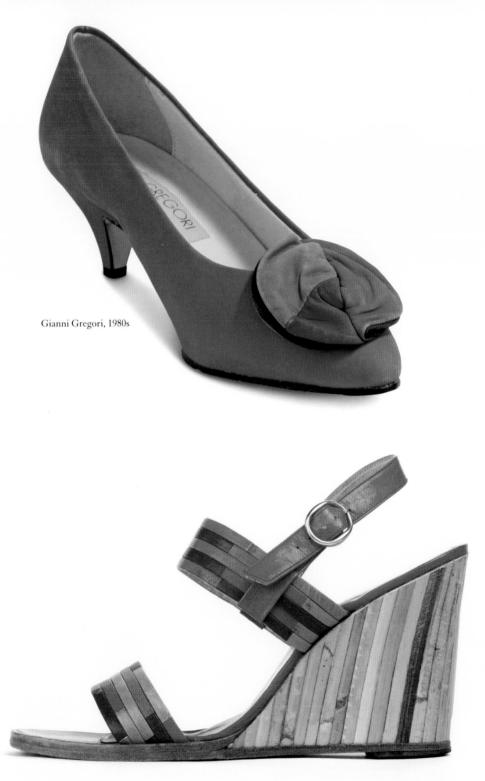

Sarah James, late 1970s

JULY/AUGUST 2015

WEEK 31

27

MONDAY

S	M	T	W	T	F	S
			1	2	3	4
5	6	7	8	9	10	11
12	13	14	15	16	17	18
19	20	21	22	23	24	25
26	27	28	29	30	31	

28

TUESDAY

S	M	T	W	T	F	S
						1
2	3	4	5	6	7	8
9	10	11	12	13	14	15
16	17	18	19	20	21	22
23/30	24/31	25	26	27	28	29

29

WEDNESDAY

30

THURSDAY

Full Moon \bigcirc

31

FRIDAY

SATURDAY

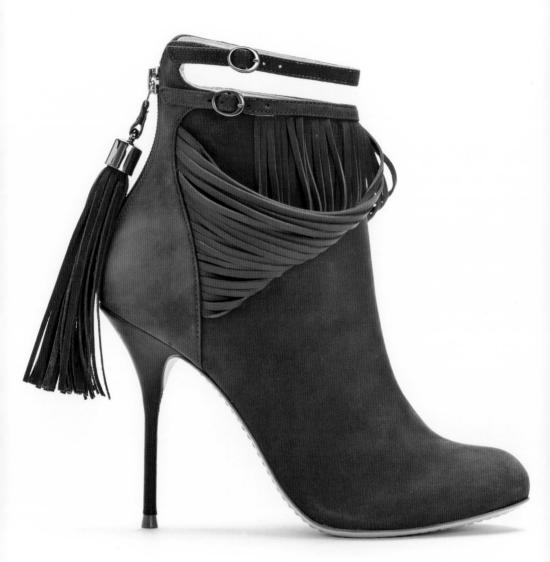

Sophia Webster, 2013

MONDAY

Civic Holiday (Canada) / Summer Bank Holiday (Scotland)

S	M	T	W	T	F	S
						1
2	3	4	5	6	7	8
9	10	11	12	13	14	15
16	17	18	19	20	21	22
23/30	24/31	25	26	27	28	29

 S
 M
 T
 W
 T
 F
 S

 1
 2
 3
 4
 5

 6
 7
 8
 9
 10
 11
 12

 13
 14
 15
 16
 17
 18
 19

August

20 21 22 23 24 25 26 27 28 29 30 September

TUE

TUESDAY

5

WEDNESDAY

6

THURSDAY

Last Quarter ①

7

FRIDAY

8

SATURDAY

9

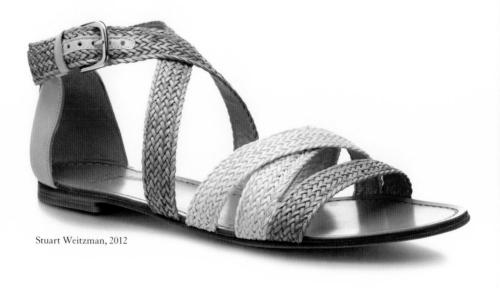

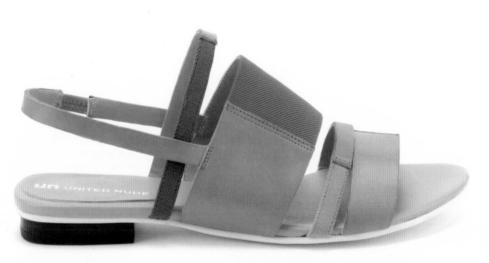

United Nude, 2014

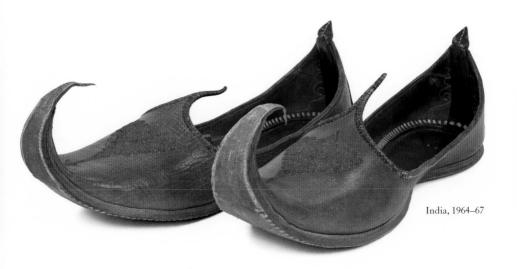

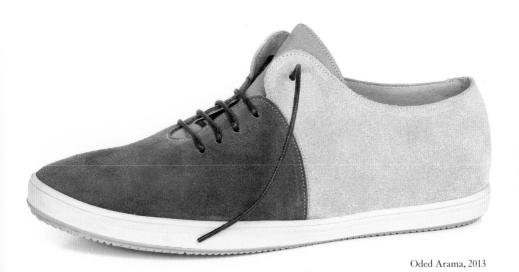

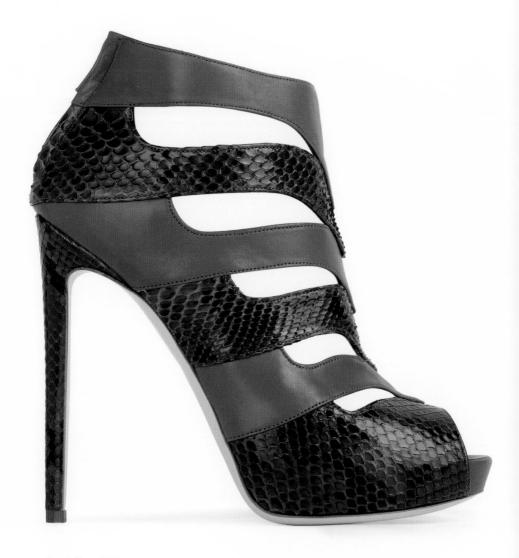

Burak Uyan, 2013

	_ [J
М	I N C	YAC

S M T W T F S 1 2 3 4 5 6 7 8 9 10 11 12 13 14 15 16 17 18 19 20 21 22 2½/₆₀ ½/₅₁ 25 26 27 28 29 A U G U S T

 S
 M
 T
 W
 T
 F
 S

 1
 2
 3
 4
 5

 6
 7
 8
 9
 10
 11
 12

 13
 14
 15
 16
 17
 18
 19

 20
 21
 22
 23
 24
 25
 26

 27
 28
 29
 30
 25
 26

TUESDAY

S E P T E M B E R

12

WEDNESDAY

13

THURSDAY

New Moon

14

FRIDAY

15

SATURDAY

16

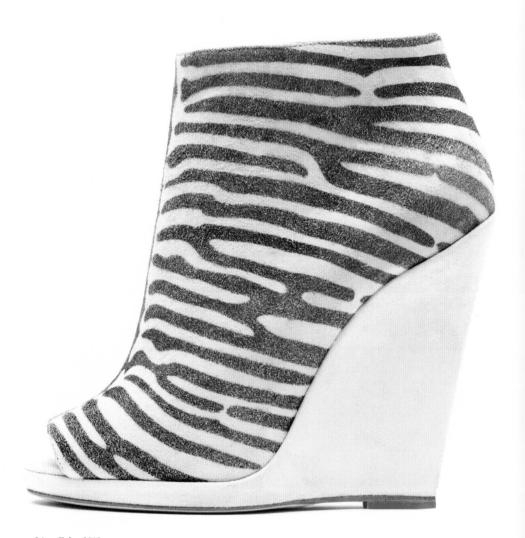

Liam Fahy, 2013

88	7
1	
(
b	
g)

1 (
MONDAY	

TUESDAY

	Annual Control	
- 8		
- 8		
-		
	-	

WEDNESDAY

THURSDAY

FRIDAY

First Quarter **O**

SATURDAY

SUNDAY

S	M	T	W	T	F	S
						1
2	3	4	5	6	7	8
9	10	11	12	13	14	15
16	17	18	19	20	21	22
23/30	24/31	25	26	27	28	29

August

S	M	T	W	T	F	S
		1	2	3	4	5
6	7	8	9	10	11	12
13	14	15	16	17	18	19
20	21	22	23	24	25	26
27	28	29	30			

SEPTEMBER

NAME OF TAXABLE					

-			

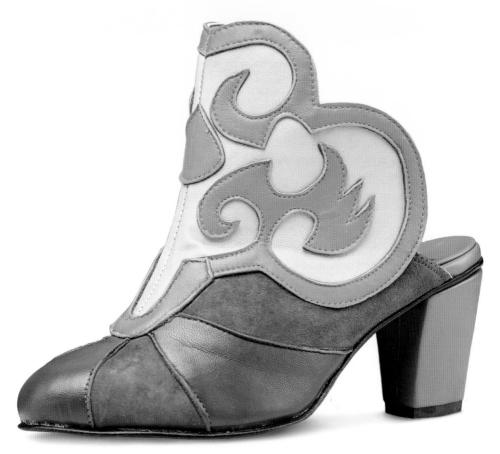

Renate Volleberg, 2005

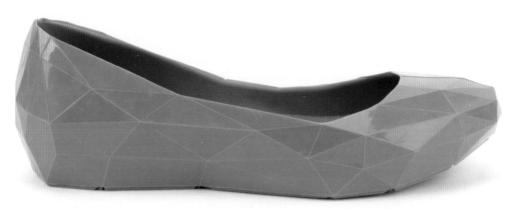

United Nude, 2014

	Æ	
0		
Land	 t	1

MONDAY

S	M	T	W	T	F	S
						1
2	3	4	5	6	7	8
9	10	11	12	13	14	15
16	17	18	19	20	21	22
23/30	24/31	25	26	27	28	29

August

0	passed .
demand	

TUESDAY

S	M	T	W	T	F	S
		1	2	3	4	5
6	7	8	9	10	11	12
13	14	15	16	17	18	19
20	21	22	23	24	25	26
27	28	29	30			

SEPTEMBER

0		
	0	

WEDNESDAY

27

THURSDAY

28

FRIDAY

Full Moon O

29

SATURDAY

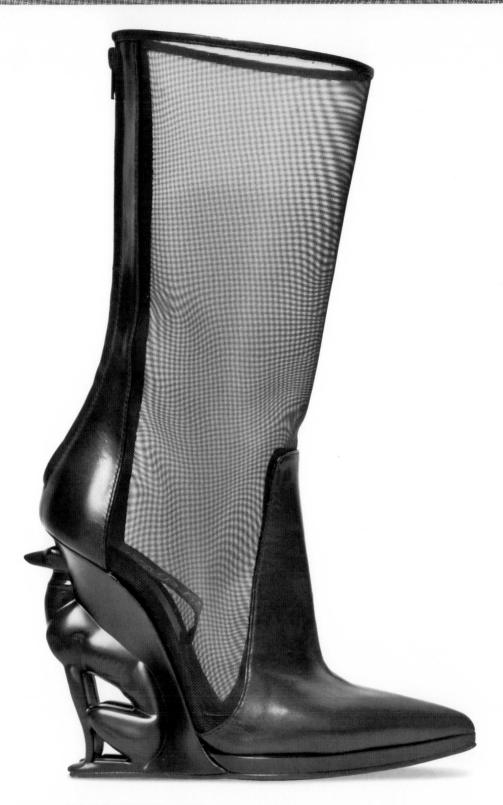

Alain Quilici X David Koma, 2012

AUGUST/SEPTEMBER 2015

WEEK 36

31

Summer Bank Holiday (Eng., Wales, N. Ire.)

S	M	T	W	T	F	S
						1
2	3	4	5	6	7	8
9	10	11	12	13	14	15
16	17	18	19	20	21	22
23/30	24/31	25	26	27	28	29

August

-	93	8		
	88	8		
	23	8		
	80	8		
	88	ĸ.		
	88	8		
	20	8		
	93	8		
	100			
	88	8		

TUESDAY

S	M	T	W	T	F	S	
		1	2	3	4	5	
6	7	8	9	10	11	12	
13	14	15	16	17	18	19	
			23				
27	28	29	30				

SEPTEMBER

	di
60	18
	B
12	11
1	٠.
/	

WEDNESDAY

3

THURSDAY

4

FRIDAY

Last Quarter 🕦

5

SATURDAY

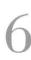

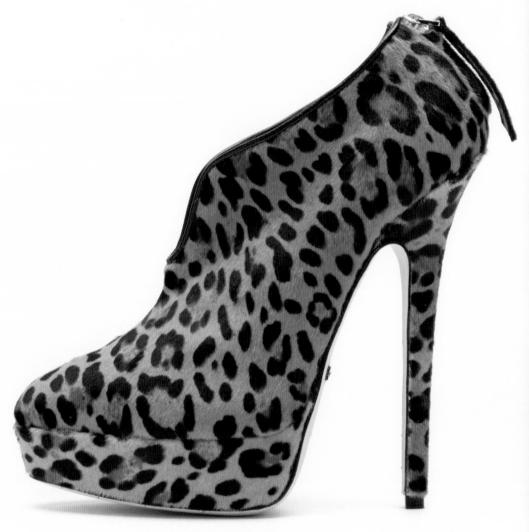

Tania Spinelli, 2013

MONDAY

Labor Day

 S
 M
 T
 W
 T
 F
 S

 6
 7
 8
 9
 10
 11
 12

 13
 14
 15
 16
 17
 18
 19

 20
 21
 22
 23
 24
 25
 26

 27
 28
 29
 30

SEPTEMBER

8

TUESDAY

 S
 M
 T
 W
 T
 F
 S

 4
 5
 6
 7
 8
 9
 10

 11
 12
 13
 14
 15
 16
 17

 18
 19
 20
 21
 22
 23
 24

 25
 26
 27
 28
 29
 30
 31

OCTOBER

9

WEDNESDAY

10

THURSDAY

11

FRIDAY

12

SATURDAY

New Moon ●

13

SUNDAY

Rosh Hashanah begins at sundown / Grandparents Day

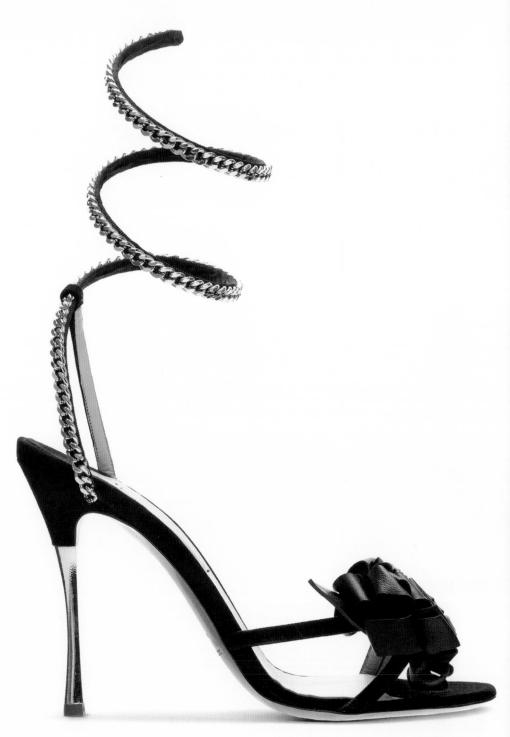

Nicholas Kirkwood, 2013

SEPTEMBER 2015

WEEK 38

			48	
		/		
			8	
	6	neces	품-	ł
- 88			100	ľ

MONDAY

S	M	T	W	T	F	S
		1	2	3	4	5
5	7	8	9	10	11	12
3	14	15	16	17	18	19
0	21	22	23	24	25	26
7	28	29	30			

SEPTEMBER

terespital.	40000000	
	Passesson	
	1	
- 8	1	à
- 8	0	y
	. 🔾	,

TUESDAY

1	1	The same of the sa
B	1	-
		B
	P	JU.

WEDNESDAY

17

THURSDAY

18

FRIDAY

19

SATURDAY

20

S	M	T	W	T	F	S
				1	2	3
4	5	6	7	8	9	10
11	12	13	14	15	16	17
18	19	20	21	22	23	24
25	26	27	28	29	30	31

Robert Clergerie, 1990s

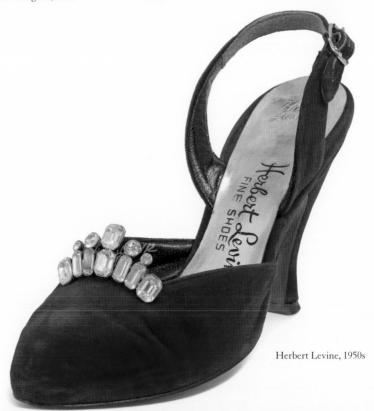

First Quarter O

21

MONDAY

International Day of Peace

 S
 M
 T
 W
 T
 F
 S

 1
 2
 3
 4
 5

 6
 7
 8
 9
 10
 11
 12

 13
 14
 15
 16
 17
 18
 19

 20
 21
 22
 23
 24
 25
 26

 27
 28
 29
 30
 25
 26

S E P T E M B E R

11 12 13 14 15 16 17 18 19 20 21 22 23 24 25 26 27 28 29 30 31 October

22

TUESDAY

Yom Kippur begins at sundown

93

WEDNESDAY

24

THURSDAY

25

FRIDAY

26

SATURDAY

27

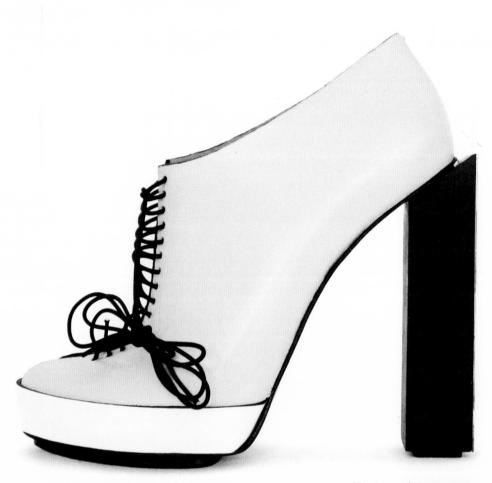

Maurice van de Stouwe, 2012

SEPTEMBER/OCTOBER 2015 WEEK 40

Full Moon O

MONDAY

Queen's Birthday (WA Australia)

S	M	T	W	T	F	S
		1	2	3	4	5
6	7	8	9	10	11	12
13	14	15	16	17	18	19
20	21	22	23	24	25	26
27	28	29	30			

 S
 M
 T
 W
 T
 F
 S

 4
 5
 6
 7
 8
 9
 10

 11
 12
 13
 14
 15
 16
 17

 18
 19
 20
 21
 22
 23
 24

 25
 26
 27
 28
 29
 30
 31

Остовек

20

TUESDAY

WEDNESDAY

1

THURSDAY

2

FRIDAY

3

SATURDAY

Last Quarter ①

4

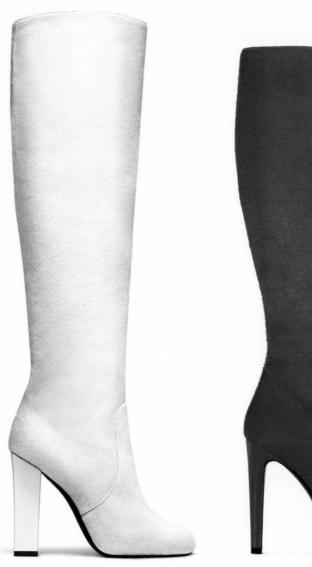

Diego Dolcini, 2014

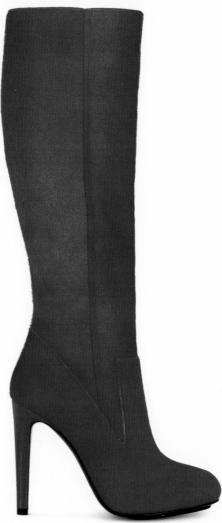

Burak Uyan, 2013

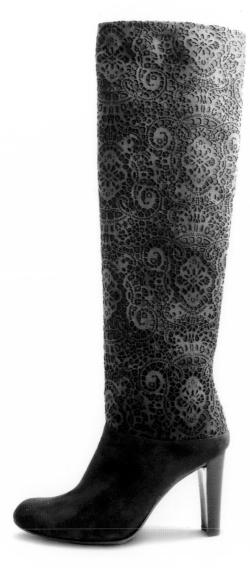

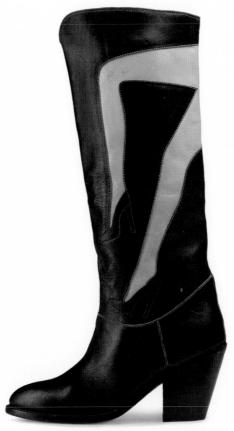

Stuart Weitzman, 2009

Jan Jansen, 2011

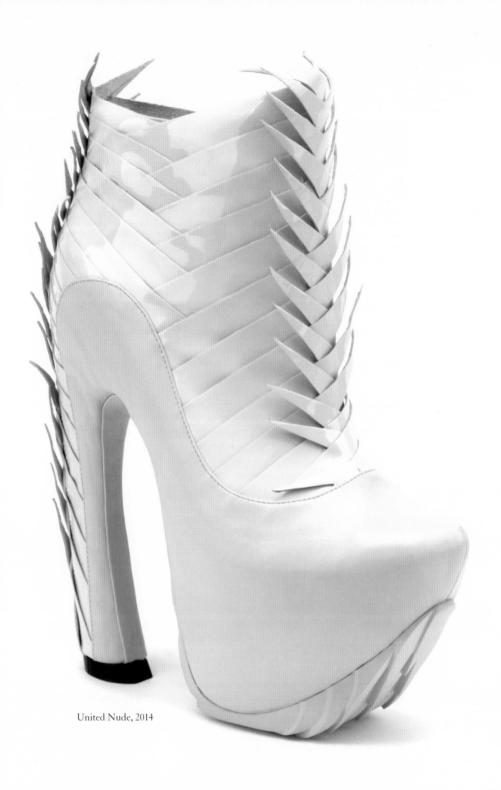

L		
6		
М	ONDAY	

Labour Day (ACT, NSW, QLD & SA Australia)

S	M	T	W	T	F	S
				1	2	3
4	5	6	7	8	9	10
11	12	13	14	15	16	17
18	19	20	21	22	23	24
25	26	27	28	29	30	31

Остовек

	S	М	Т	W	
	1	2	3	4	
	8	9	10	11	
	15	16	17	18	
6	22	23	24	25	
	29	30			
		N	o v	E ?	M

S M T W T F S 12 13 14 19 20 21 26 27 28

M B E R

hamana					
_ /	ps	333	160	9	P
			1	f	

WEDNESDAY

TUESDAY

THURSDAY

FRIDAY

SATURDAY

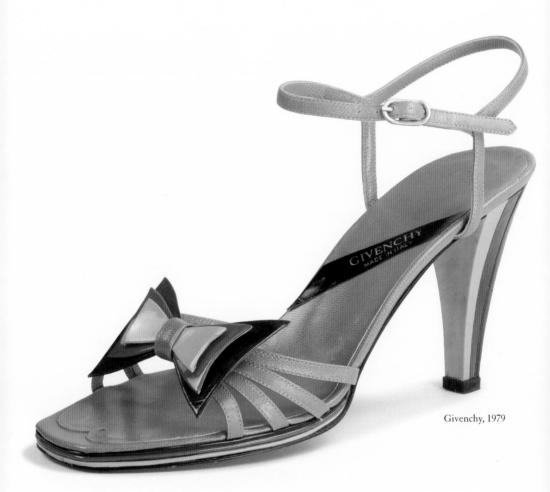

MONDAY

Columbus Day / Thanksgiving (Canada)

S	M	T	W	T	F	S
				1	2	3
4	5	6	7	8	9	10
11	12	13	14	15	16	17
18	19	20	21	22	23	24
25	26	27	28	29	30	31

Остовек

New Moon ●

13

TUESDAY

S	M	T	W	T	F	S
1	2	3	4	5	6	7
8	9	10	11	12	13	14
15	16	17	18	19	20	21
22	23	24	25	26	27	28
29	30					

November

14

WEDNESDAY

15

THURSDAY

16

FRIDAY

17

SATURDAY

18

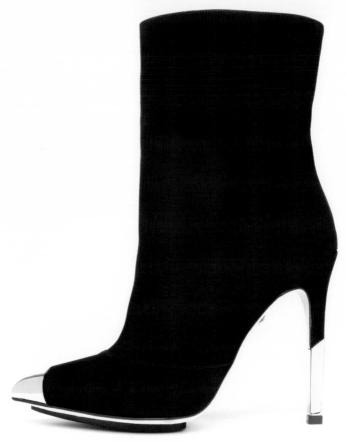

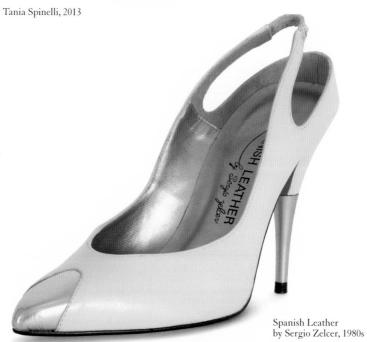

MONDAY

First Quarter **O**

20

TUESDAY

21

WEDNESDAY

22

THURSDAY

23

FRIDAY

24

SATURDAY

25

SUNDAY

S	M	Т	W	T	F	S
				1	2	3
4	5	6	7	8	9	10
11	12	13	14	15	16	17
18	19	20	21	22	23	24
25	26	27	28	29	30	31

Остовек

S	M	T	W	T	F	S
1	2	3	4	5	6	7
8	9	10	11	12	13	14
15	16	17	18	19	20	21
22	23	24	25	26	27	28
29	30					

November

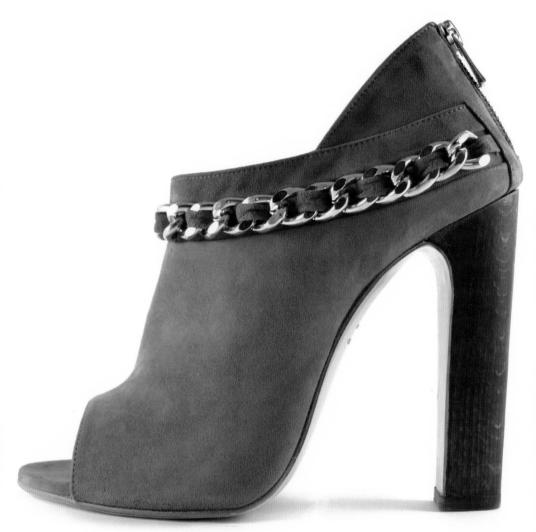

Sophie Gittins, 2013

OCTOBER/NOVEMBER 2015

WEEK 44

9	6
	U

MONDAY

Labour Day (New Zealand)

 S
 M
 T
 W
 T
 F
 S

 4
 5
 6
 7
 8
 9
 10

 11
 12
 13
 14
 15
 16
 17

 18
 19
 20
 21
 22
 23
 24

 25
 26
 27
 28
 29
 30
 31

Остовек

Full Moon \bigcirc

27

TUESDAY

S	M	T	W	T	F	S
1	2	3	4	5	6	7
8	9	10	11	12	13	14
15	16	17	18	19	20	21
22	23	24	25	26	27	28
29	30					

November

28

WEDNESDAY

29

THURSDAY

30

FRIDAY

31

SATURDAY

Halloween

SUNDAY

U.S. Daylight Saving Time ends at 2:00 a.m.

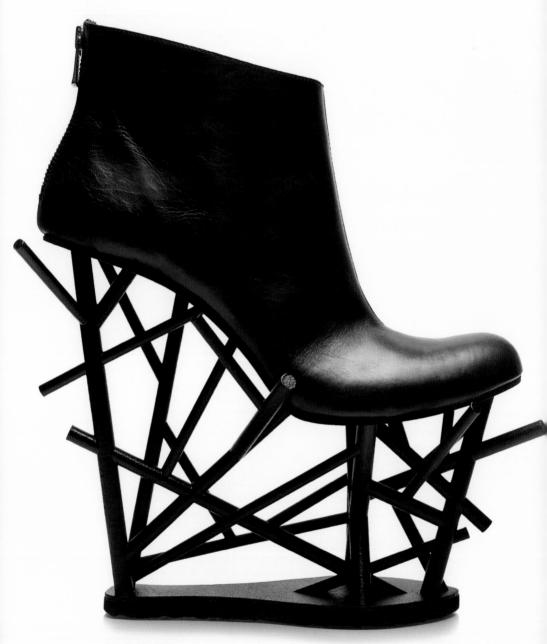

Júlia Káldy, 2013

,	P	ent)	P	bo
6	n.			¥
A	w			A
			d	g
		s	r	

MONDAY

S M T W T F S 1 2 3 4 5 6 7 8 9 10 11 12 13 14 15 16 17 18 19 20 21 22 23 24 25 26 27 28 29 30

November S M T W T F S

1 2 3 4 5 6 7 8 9 10 11 12 13 14 15 16 17 18 19 20 21 22 23 24 25 26 27 28 29 30 31 DECEMBER

Last Quarter ①

TUESDAY

Election Day

WEDNESDAY

THURSDAY

FRIDAY

SATURDAY

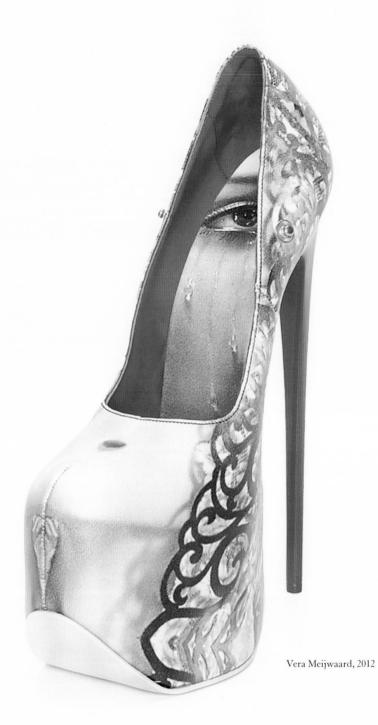

)				
М	0	Ν	D	Α	Υ

 S
 M
 T
 W
 T
 F
 S

 1
 2
 3
 4
 5
 6
 7

 8
 9
 10
 11
 12
 13
 14

 15
 16
 17
 18
 19
 20
 21

 22
 23
 24
 25
 26
 27
 28

 29
 30

 N
 o
 v
 e
 M
 b
 e
 r

10

 S
 M
 T
 W
 T
 F
 S

 1
 2
 3
 4
 5

 6
 7
 8
 9
 10
 11
 12

 13
 14
 15
 16
 17
 18
 19

 20
 21
 22
 23
 24
 25
 26

 27
 28
 29
 30
 31

TUESDAY

DECEMBER

New Moon

WEDNESDAY

Veterans Day / Remembrance Day (Canada)

12

THURSDAY

13

FRIDAY

14

SATURDAY

15

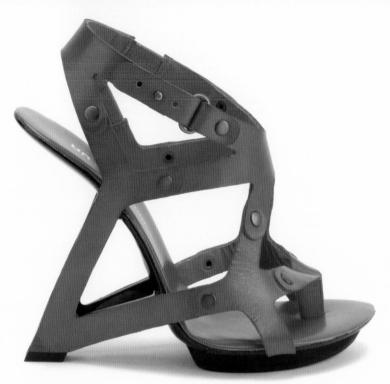

United Nude, 2012

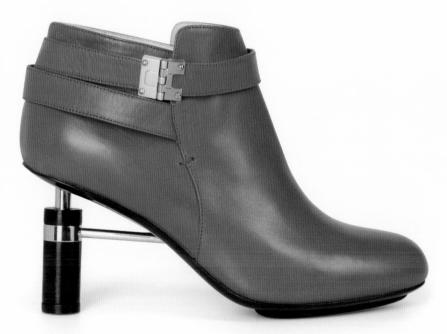

Burak Uyan, 2013

	В		1	
	8	A.	-	
	В	-		B
	10	W		IJ
-		- 4	_	and the same

MONDAY

17

TUESDAY

18

WEDNESDAY

First Quarter O

19

THURSDAY

20

FRIDAY

21

SATURDAY

22

SUNDAY

 S
 M
 T
 W
 T
 F
 S

 1
 2
 3
 4
 5
 6
 7

 8
 9
 10
 11
 12
 13
 14

 15
 16
 17
 18
 19
 20
 21

 22
 23
 24
 25
 26
 27
 28

 29
 30

November

 S
 M
 T
 W
 T
 F
 S

 1
 2
 3
 4
 5

 6
 7
 8
 9
 10
 11
 12

 13
 14
 15
 16
 17
 18
 19

 20
 21
 22
 23
 24
 25
 26

 27
 28
 29
 30
 31

DECEMBER

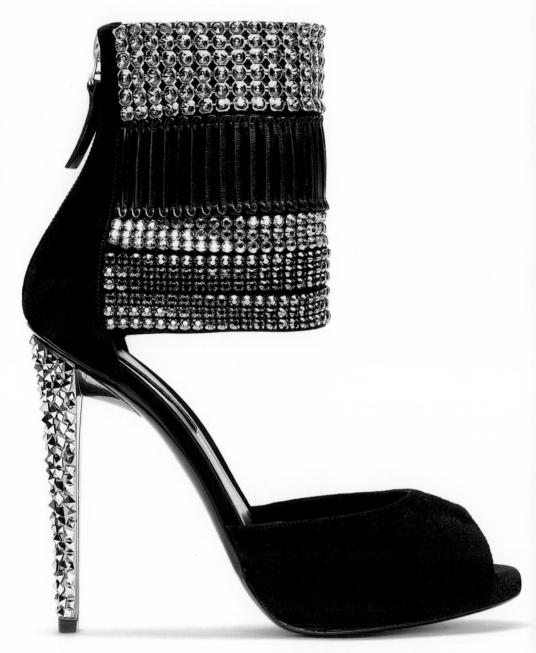

Diego Dolcini, 2010

NOVEMBER 2015

WEEK 48

0	9
	3

MONDAY

5	M	T	W	T	F	S
	2	3	4	5	6	7
3	9	10	11	12	13	14
5	16	17	18	19	20	21
2	23	24	25	26	27	28
9	30					

Novembe

	A
	4.
demand "	

TUESDAY

Full Moon O

25

WEDNESDAY

26

THURSDAY

27

FRIDAY

28

SATURDAY

29

SUNDAY

S	M	T	W	T	F	S
		1	2	3	4	5
6	7	8	9	10	11	12
13	14	15	16	17	18	19
20	21	22	23	24	25	26
27	28	29	30	31		

DECEMBER

	100000000000000000000000000000000000000		

.

Thanksgiving

non-recover	-		 	

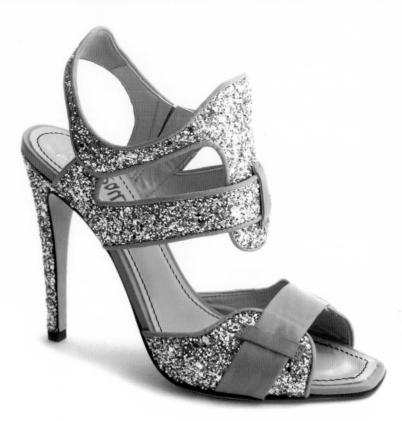

Jerome C. Rousseau, 2010

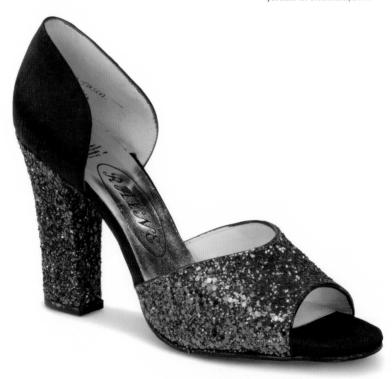

Rayne, 1974

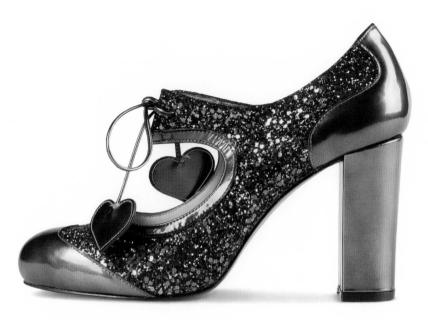

Minna Parikka, 2013

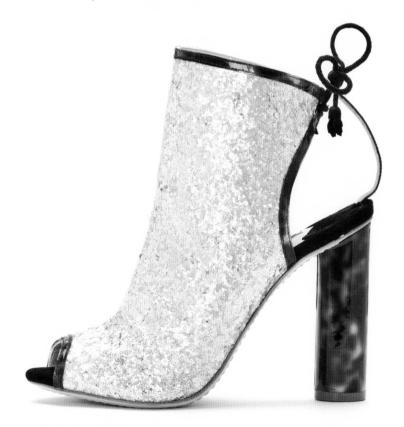

Sophia Webster, 2013

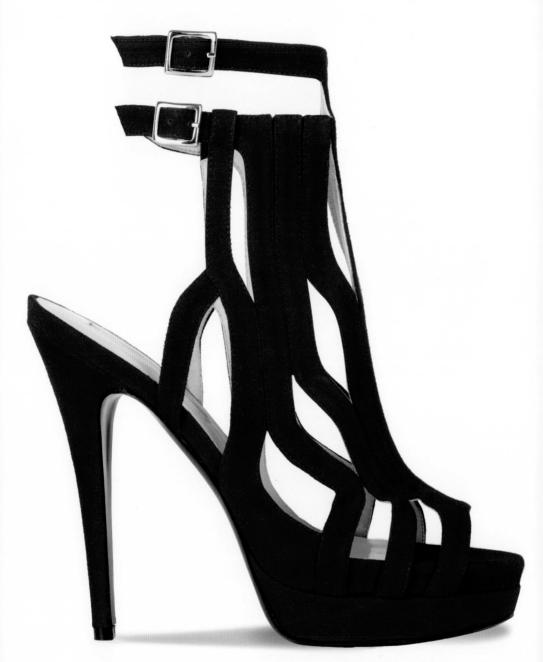

Burak Uyan, 2013

NOVEMBER / DECEMBER 2015 WEEK 49

6	Ω
6	\mathcal{O}
М	ONDAY

S	M	T	W	T	F	S
1	2	3	4	5	6	7
8	9	10	11	12	13	14
15	16	17	18	19	20	21
22	23	24	25	26	27	28
29	30					

TUESDAY

S	M	T	W	T	F	S	
		1	2	3	4	5	
6	7	8	9	10	11	12	
13	14	15	16	17	18	19	
20	21	22	23	24	25	26	
27	28	29	30	31			

DECEMBER

WEDNESDAY

Last Quarter ①

THURSDAY

FRIDAY

SATURDAY

SUNDAY

Hanukkah begins at sundown

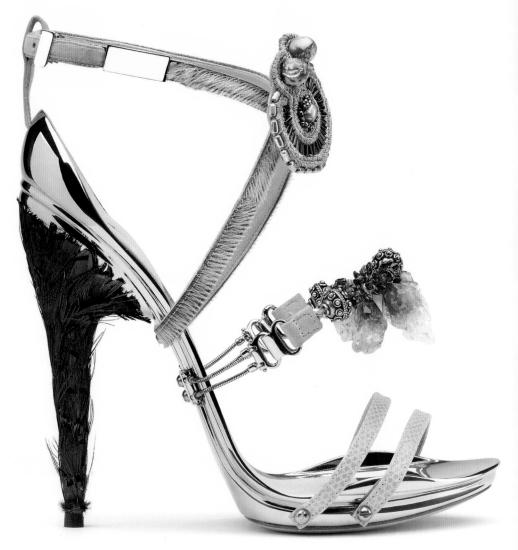

Conspiracy by Gianluca Tamburini, 2012

7

MONDAY

S	M	T	W	T	F	S
		1	2	3	4	5
6	7	8	9	10	11	12
13	14	15	16	17	18	19
20	21	22	23	24	25	26
27	28	29	30	31		

DECEMBER

1	de
Æ.	19
A.	J
1	D
ATE	- 18

TUESDAY

9

WEDNESDAY

10

THURSDAY

New Moon ●

FRIDAY

12

SATURDAY

13

S	M	T	W	T	F	S
					1	2
3	4	5	6	7	8	9
10	11	12	13	14	15	16
17	18	19	20	21	22	23
24/31	25	26	27	28	29	30

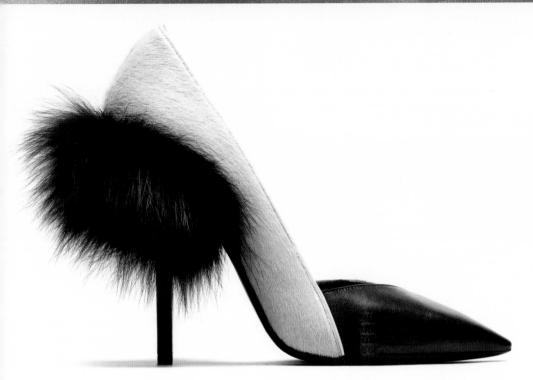

Diego Dolcini, 2014

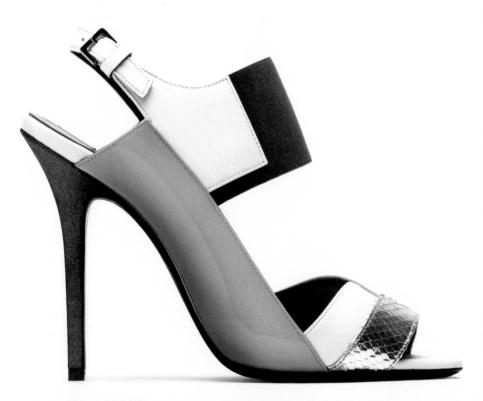

Diego Dolcini, 2014

		Λ	
- 8	1		
- 8	6		H
- 88		- 1	1

MONDAY

S	M	T	W	T	F	S
		1	2	3	4	5
6	7	8	9	10	11	12
13	14	15	16	17	18	19
20	21	22	23	24	25	26
27	28	29	30	31		

D E C E M B E R

	consense	
- 10		
	1	c
	. 1	þ
		7

Т	U	Ε	S	D	Α	Y

		Separate Sep
	A	1
	-	1
_1	4	

WEDNESDAY

17

THURSDAY

First Quarter **O**

18

FRIDAY

19

SATURDAY

20

S	M	T	W	T	F	S
					1	2
3	4	5	6	7	8	9
10	11	12	13	14	15	16
17	18	19	20	21	22	23
24/31	25	26	27	28	29	30
	I	A N	U	A R	Y	

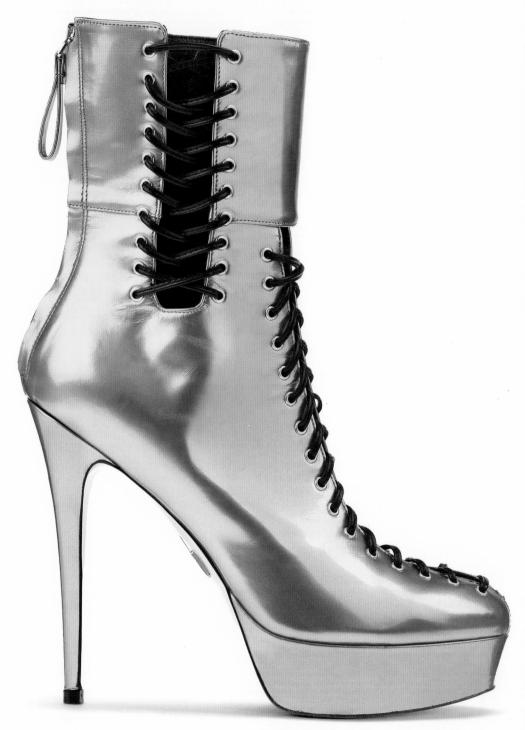

Daniele Michetti, 2013

7	100	
	399	
	8	
1		
	1_	

MONDAY

S	M	T	W	T	F	S
		1	2	3	4	5
6	7	8	9	10	11	12
13	14	15	16	17	18	19
20	21	22	23	24	25	26
27	28	29	30	31		

DECEMBER

0	0
Samuel	dominand

TUESDAY

S	M	T	W	T	F	S
					1	2
3	4	5	6	7	8	9
10	11	12	13	14	15	16
17	18	19	20	21	22	23
24/31	25	26	27	28	29	30

JANUARY

23

WEDNESDAY

24

THURSDAY

Full Moon O

25

FRIDAY

Christmas

26

SATURDAY

Kwanzaa / Boxing Day

27

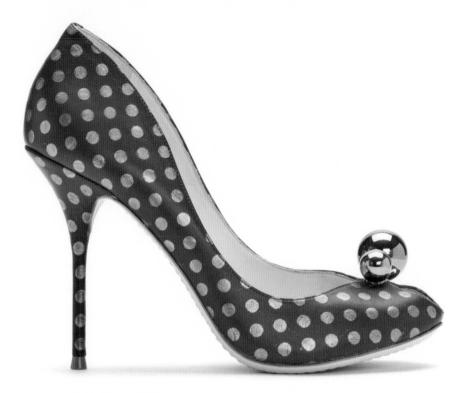

Sophia Webster, 2013

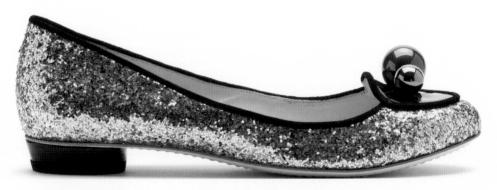

Sophia Webster, 2013

DECEMBER/JANUARY 2016 WEEK 53

MONDAY

S M T W T F 6 7 8 9 10 11 12 13 14 15 16 17 18 19 20 21 22 23 24 25 26 27 28 29 30 31

DECEMBER S M T W T F S

10 11 12 13 14 15 16 17 18 19 20 21 22 23 24/31 25 26 27 28 29 30 JANUARY

TUESDAY

WEDNESDAY

THURSDAY

FRIDAY

New Year's Day

Last Quarter 1

SATURDAY

JANUARY S M T W T F S 1 2 3 4 5 6 7 8 9 10 11 12 13 14 15 16 17 18 19 20 21 22 23 24 25 26 27 28 29 30 31	FEBRUARY S M T W T F S 1 2 3 4 5 6 7 8 9 10 11 12 13 14 15 16 17 18 19 20 21 22 23 24 25 26 27 28	MARCH S M T W T F S 1 2 3 4 5 6 7 8 9 10 11 12 13 14 15 16 17 18 19 20 21 22 23 24 25 26 27 28 29 30 31
APRIL S M T W T F S 1 2 3 4 5 6 7 8 9 10 11 12 13 14 15 16 17 18 19 20 21 22 23 24 25 26 27 28 29 30	MAY S M T W T F S 1 2 3 4 5 6 7 8 9 10 11 12 13 14 15 16 17 18 19 20 21 22 23 24/31 25 26 27 28 29 30	JUNE S M T W T F S 1 2 3 4 5 6 7 8 9 10 11 12 13 14 15 16 17 18 19 20 21 22 23 24 25 26 27 28 29 30
JULY SMTWTFS	AUGUST S M T W T F S	SEPTEMBER S M T W T F S
1 2 3 4 5 6 7 8 9 10 11 12 13 14 15 16 17 18 19 20 21 22 23 24 25 26 27 28 29 30 31	1 2 3 4 5 6 7 8 9 10 11 12 13 14 15 16 17 18 19 20 21 22 23/30 24/31 25 26 27 28 29	1 2 3 4 5 6 7 8 9 10 11 12 13 14 15 16 17 18 19 20 21 22 23 24 25 26 27 28 29 30

JANUARY	FEBRUARY	MARCH	APRIL
SMTWTFS	SMTWTFS	SMTWTFS	SMTWTFS
1 2 3 4	1	1	1 2 3 4 5
5 6 7 8 9 10 11	2 3 4 5 6 7 8	2 3 4 5 6 7 8	6 7 8 9 10 11 12
12 13 14 15 16 17 18	9 10 11 12 13 14 15	9 10 11 12 13 14 15	13 14 15 16 17 18 19
19 20 21 22 23 24 25	16 17 18 19 20 21 22	16 17 18 19 20 21 22	20 21 22 23 24 25 26
26 27 28 29 30 31	23 24 25 26 27 28	²³ / ₃₀ ²⁴ / ₃₁ 25 26 27 28 29	27 28 29 30
MAY	JUNE	JULY	AUGUST
SMTWTFS	SMTWTFS	SMTWTFS	SMTWTFS
1 2 3	1 2 3 4 5 6 7	1 2 3 4 5	1 2
4 5 6 7 8 9 10	8 9 10 11 12 13 14	6 7 8 9 10 11 12	3 4 5 6 7 8 9
11 12 13 14 15 16 17	15 16 17 18 19 20 21	13 14 15 16 17 18 19	10 11 12 13 14 15 16
18 19 20 21 22 23 24	22 23 24 25 26 27 28	20 21 22 23 24 25 26	17 18 19 20 21 22 23
25 26 27 28 29 30 31	29 30	27 28 29 30 31	²⁴ / ₃₁ 25 26 27 28 29 30
SEPTEMBER	OCTOBER	NOVEMBER	DECEMBER
SMTWTFS	SMTWTFS	SMTWTFS	SMTWTFS
1 2 3 4 5 6	1 2 3 4	1	1 2 3 4 5 6
7 8 9 10 11 12 13	5 6 7 8 9 10 11	2 3 4 5 6 7 8	7 8 9 10 11 12 13
14 15 16 17 18 19 20	12 13 14 15 16 17 18	9 10 11 12 13 14 15	14 15 16 17 18 19 20
21 22 23 24 25 26 27	19 20 21 22 23 24 25	16 17 18 19 20 21 22	21 22 23 24 25 26 27
28 29 30	26 27 28 29 30 31	23/30 24 25 26 27 28 29	28 29 30 31
		J	

JANUARY	FEBRUARY	MARCH	APRIL
SMTWTFS	SMTWTFS	SMTWTFS	SMTWTFS
1 2	1 2 3 4 5 6	1 2 3 4 5	1 2
3 4 5 6 7 8 9	7 8 9 10 11 12 13	6 7 8 9 10 11 12	3 4 5 6 7 8 9
10 11 12 13 14 15 16	14 15 16 17 18 19 20	13 14 15 16 17 18 19	10 11 12 13 14 15 16
17 18 19 20 21 22 23	21 22 23 24 25 26 27	20 21 22 23 24 25 26	17 18 19 20 21 22 23
²⁴ / ₃₁ 25 26 27 28 29 30	28 29	27 28 29 30 31	24 25 26 27 28 29 30
MAY	JUNE	JULY	AUGUST
SMTWTFS	SMTWTFS	SMTWTFS	SMTWTFS
1 2 3 4 5 6 7	1 2 3 4	1 2	1 2 3 4 5 6
8 9 10 11 12 13 14	5 6 7 8 9 10 11	3 4 5 6 7 8 9	7 8 9 10 11 12 13
15 16 17 18 19 20 21	12 13 14 15 16 17 18	10 11 12 13 14 15 16	14 15 16 17 18 19 20
22 23 24 25 26 27 28	19 20 21 22 23 24 25	17 18 19 20 21 22 23	21 22 23 24 25 26 27
29 30 31	26 27 28 29 30	²⁴ / ₃₁ 25 26 27 28 29 30	28 29 30 31
27 30 31	20 27 20 27 30	7,51 25 20 27 20 25 30	20 20 31
SEPTEMBER	OCTOBER	NOVEMBER	DECEMBER
SMTWTFS	SMTWTFS	SMTWTFS	SMTWTFS
1 2 3	1	1 2 3 4 5	1 2 3
4 5 6 7 8 9 10	2 3 4 5 6 7 8	6 7 8 9 10 11 12	4 5 6 7 8 9 10
11 12 13 14 15 16 17	9 10 11 12 13 14 15	13 14 15 16 17 18 19	11 12 13 14 15 16 17
18 19 20 21 22 23 24	16 17 18 19 20 21 22	20 21 22 23 24 25 26	18 19 20 21 22 23 24
25 26 27 28 29 30	²³ / ₃₀ ²⁴ / ₃₁ 25 26 27 28 29	27 28 29 30	25 26 27 28 29 30 31
2) 20 21 20 2) 30	730 731 25 20 27 20 27	27 20 27 30	23 20 27 28 29 30 31

PHOTO CREDITS

Front cover: Sophia Webster

Title page: Stefano Mazzali/Diego Dolcini

Marcell Krulik/Dora Abodi 6/29-7/5; Ciro Zizzo/Cori Amenta 5/11-17; © 2014 Bata **Shoe Museum, Toronto, Canada** 2/23–3/1 (border detail), 4/6–12 (bottom), 10/12–18; Manolo Blahnik 3/9–15 (both), 5/25–31 (and border detail); Stefano Mazzali/Diego Dolcini 3/23-29, 11/23-29 (and border detail), 12/14-20 (both); Andre Regini/Fashion Museum, Bath and North East Somerset Council 3/30–4/5 (border detail), 7/27–8/2 (bottom and border detail); Sophia Su/Girls Love Shoes NYC: Vintage Shoe Archive 5/4–10, 7/27–8/2 (top), 9/21–27 (both), 10/19–25 (bottom); **Sophie Gittins** 6/15–21 (and border detail), 10/26–11/1; Steve Kozman/Karen K 2/9–15 (and border detail), 4/20–26; Nicholas Kirkwood 2/2–8 (bottom), 6/1–7 (both), 7/20–26 (and border detail), 9/14–20 (and border detail); Roberto Mazzola/Daniele Michetti 4/27–5/3 (and border detail), 12/21–27; Federico Miletto/Gaetano Perrone 2/16–22 (and border detail), 5/4–10 (top); Jerome C. Rousseau 1/12–18 (both), 4/13–19; Tania Spinelli 1/19–25, 9/7–13 (and border detail), 10/19–25 (top); **Joanne Stoker** 1/26–2/1; **United Nude** 4/6–12 (top), 8/24–30 (bottom), 10/5–11, 11/16–22 (top); Burak Uyan 12/29/14–1/4/15, 7/6–12 (both), 8/10–16, 11/16–22 (bottom), 11/30–12/6; Maurice van de Stouwe 9/28–10/4; virtualshoemuseum .com: Liam Fahy London 8/17–23 (and border detail), Daniel Halasz 11/2–8, Youngwon Kim 7/13-19, Alain Quilici X David Koma 8/31-9/6, PRESSPLAY 1/5-11, 12/7-13 (and border detail), Kevin Riinders 11/9–15; Riesjard Shropp/Renate Volleberg 8/24–30 (top); **Sophia Webster** 3/2–8, 5/18–24 (and border detail), 6/8–14 (and border detail), 8/3–9, 12/28/15–1/3/16 (both, and border detail); **Stuart Weitzman** 2/2–8 (top), 3/16–22 (and border detail), 6/22-28.

Spread following 2/16–22 (left to right): United Nude, Burak Uyan, Jerome C. Rousseau, Joost Guntenaar/Jan Jansen; Spread following 4/13–19 (clockwise from top left): © 2014 Bata Shoe Museum, Toronto, Canada (and right border detail), © 2014 Bata Shoe Museum, Toronto, Canada, Nicholas Kirkwood (and left border detail), © 2014 Bata Shoe Museum, Toronto, Canada; Spread following 6/8–14 (clockwise from top left): Sophia Webster, Nicholas Kirkwood, Burak Uyan, Stefano Mazzali/Diego Dolcini; Spread following 8/3–9 (clockwise from top left): Stuart Weitzman (and right border detail), © 2014 Bata Shoe Museum, Toronto, Canada, Dadi Elias/Oded Arama, United Nude; Spread following 9/28–10/4 (left to right): Stefano Mazzali/Diego Dolcini, Burak Uyan, Stuart Weitzman (and left border detail), Joost Guntenaar/Jan Jansen; Spread following 11/23–29 (clockwise from top left): Jerome C. Rousseau, Minna Parikka Shoes Ltd./virtualshoemuseum.com (and left border detail), Sophia Webster, © 2014 Bata Shoe Museum, Toronto, Canada (and right border detail).

NOTES

NOTES

NOTES

ENJOY A DIGITAL PAGE-A-DAY® CALENDAR— ABSOLUTELY FREE!

Choose from a selection of our bestselling titles.

1. Go to pageaday.com/go

2. When registering, enter the following Promotion Code:

SHEN-4677691244

If you have any difficulty registering for your calendar, please review the FAQs at pageaday.com/faq or write to team@pageaday.com.

Register for your 2015 Page-A-Day Digital Calendar anytime between January 1, 2015, and

Sign up for our newsletter at pageaday.com/news to receive exclusive offers, enter contests, and more.